Johann Michael Fritz

Reden und Vorträge
zur Goldschmiedekunst

aus den Jahren 1997 bis 2016

Münster 2022

Aschendorff
Verlag

Vorwort

Goldschmiedekunst der Gotik – Eine späte Blütenlese: Reden und Vorträge aus den Jahren 1997 bis 2016

Vor nahezu vierzig Jahren erschien 1982 mein Buch „Goldschmiedekunst der Gotik in Mitteleuropa" im C.H. Beck Verlag in München. Es bot mit fast 1000 Abbildungen zum ersten Mal eine umfassende Übersicht, soweit das mit den beschränkteren Mitteln der damaligen Zeit möglich war. In den folgenden Jahren ergaben sich nun bemerkenswerte Ergänzungen zu dem Buch, vor allem ein überraschender Fund wie der grandiose Schatz von Erfurt, mit einer Fülle von überaus seltenen profanen Gegenständen.

Daher handeln sechs der hier vorgelegten Beiträge von Goldschmiedekunst der Gotik. Sie sind, mit Ausnahme des Vortrags in Tokyo, unveröffentlicht geblieben. Diese Reden und Vorträge bereichern auf verschiedene Weise das Buch. Zu deren Entstehung dank glücklicher Zufälle erscheinen mir zuvor einige Worte angebracht.

- Das großartige Kreuz von St. Trudpert in der Ermitage konnte 1982 nur mittels alter Photos abgebildet werden, die sein Entdecker Joseph Sauer 1925 aus dem damaligen Leningrad erhalten hatte. Dieses Kreuz konnte 2003 für einige Zeit in Freiburg zusammen mit dem romanischen Kreuz aus St. Trudpert ausgestellt werden.

- Der Schatz aus dem jüdischen Viertel in Erfurt war wahrhaftig ein Weltereignis. Er wurde später in der wiederentdeckten alten Synagoge ausgestellt. Der im Erfurter Rathaus gehaltene Vortrag versucht, seine Bedeutung in die überlieferte Goldschmiedekunst der Gotik einzuordnen.

- Auch mein 2004 erschienenes Buch über das evangelische Abendmahlsgerät gehört teilweise in diesen Rahmen, denn es enthält etliche mittelalterliche, zumeist gotische Kelche.

- Weitgehend neu entdeckt waren jedoch die 2004 in Tokyo präsentierten Kelche, die kurz vorher in Magdeburg gezeigt und publiziert worden waren. Die Idee zu der Ausstellung in Japan entstand durch Gespräche mit Mikinosuke Tanabe, damals Kustos am Museum of Western Art in Tokyo, der bei mir in Heidelberg studiert hatte. Das Erstaunliche war, dass diese nur kurz gezeigte Ausstellung von 37000 japanischen Besuchern gesehen wurde, die noch nie solchen Gegenständen der christlichen Religion hatten begegnen können. Der in beiden Sprachen erschienene Katalog dokumentiert diese bemerkenswerte Ausstellung in Tokyo.

- Der Vortrag in London faßte die Erfahrungen zusammen, die im „Enamel-Colloquium" während fast zweier Jahrzehnte gemacht worden waren. Er wurde bei dem letzten dieser etwa zwanzig internationalen Treffen gehalten, die Neil Stratford 1978 im Britischen Museum in London begründet hatte.

- Der letzte Text liegt bereits gedruckt vor und zwar im Katalog der Basler Ausstellung über den Münsterschatz von 2001. Dieser Beitrag wurde jedoch ohne mein Wissen in einem Maße „lektoriert", daß ich ihn kaum wiedererkannte. Daher blieb mir nichts anderes übrig, als mich von dieser Publikation nachdrücklich zu distanzieren, und so habe ich meinen originalen Text vor der „Arbeitsgemeinschaft für geschichtliche Landeskunde am Oberrhein" in Karlsruhe vorgetragen, deren Vorstandsmitglied ich viele Jahre war. Hier wird nun der Text im Original wiedergegeben.

Zum Schluß: Ich schreibe dieses Vorwort mit Dank für die glücklichen Zufälle in meinem Leben, die mir Begegnungen, Entdeckungen und manches Gelingen geschenkt haben.

Johann Michael Fritz

Inhalt

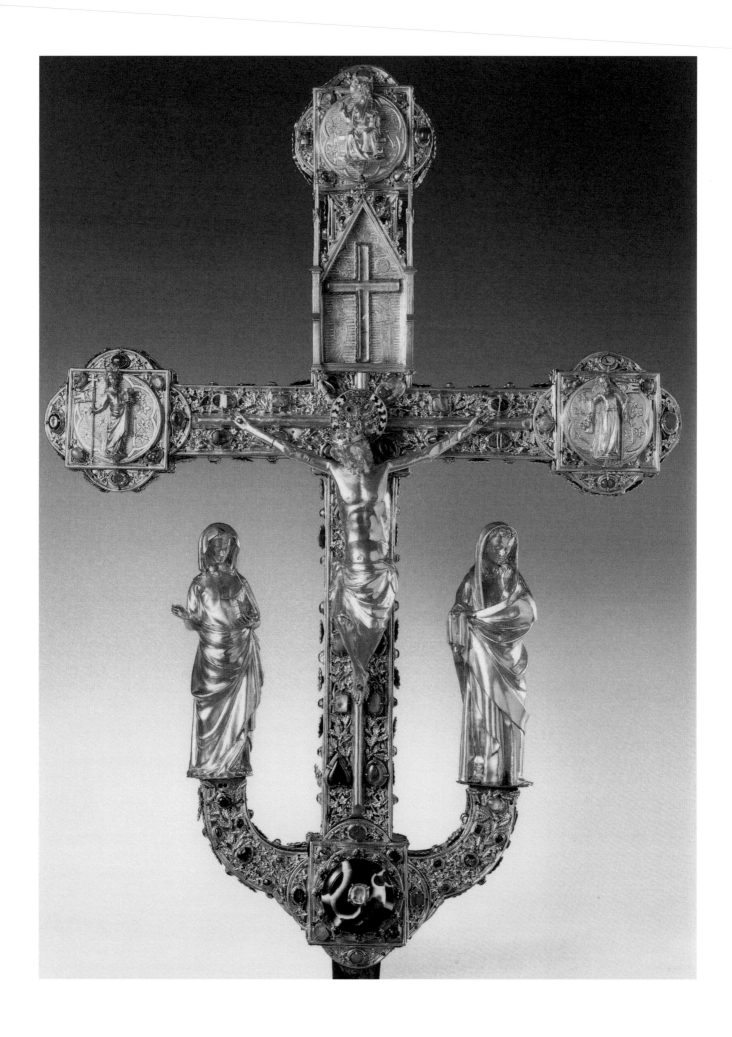

Reliquienkreuz aus St. Trudpert, Straßburg, um 1286.-St. Petersburg, Staatliche Ermitage

4

Johann Michael Fritz

Von St. Trudpert im Münstertal über die Schweiz und Paris nach St. Petersburg

Rede in Freiburg zur Eröffnung der Ausstellung, die im dortigen Augustinermuseum 2003 gezeigt wurde, in der Kirche des Adelhausener Klosters

Freiburg ist reich an steinernen Zeugnissen der Gotik. Jeden Tag gehen die Freiburger und die Besucher der Stadt daran vorbei. Im Mittelpunkt allen städtischen Lebens steht der über den Häusern schwebende Münsterturm, dem sich niemand entziehen kann. Aber nicht nur die Architektur, auch manche der Skulpturen sind allgegenwärtig, und sei es nur, dass man beim Einkauf auf dem Markt durch das Gitter der Turmvorhalle auf die steinernen Figuren blickt oder sich eine besinnliche Pause im Innern des Münsters gönnt, um die leuchtenden Glasgemälde zu betrachten. Mir ist das seit meinem ersten Semester im Sommer 1956 auf das beste vertraut.

Wo aber sind bei soviel präsenter mittelalterlicher Kunst die Werke der Goldschmiede, die es doch damals in den Städten in erstaunlich großer Zahl gegeben hat? Fertigten sie nur Schmuck, Ringe, Ketten, Broschen, Gürtelschnallen und Trinkbecher, wie sich dies angesichts des 1348 vergrabenen Schatzfundes in der Judengasse in Colmar vermuten läßt, und erst recht in dem kürzlich bekannt gewordenen grandiosen Schatzfund von Erfurt. Zweifellos war das ihre Hauptaufgabe, ich meine sogar, dass dies über 90 % der Produktion ausmachte. Aber daneben gab es unter den Goldschmieden Könner von hohen Graden, die grandiose Werke für den Gottesdienst schufen, kongenial zu den gleichzeitigen Werken der Architektur, Bildhauerei und Glasmalerei, wie sie uns in den Münstern von Straßburg, Basel und Freiburg vor Augen stehen.

Derartige Werke der Goldschmiede hat es einst in großer Zahl gegeben, wie es kostbare Stücke hier im Augustinermuseum bezeugen, die ich als Adlatus von Frau

Dr. Krummer-Schroth bei der Vorbereitung ihrer Seminare befingern durfte. Nur ist der allergrößte Teil dieser Kunstwerke unserer Kirchen nicht erhalten geblieben, denn durch das geldwerte Material, aus dem sie bestehen, wurde ihnen irgendwann ein Ende im Schmelztiegel bereitet, sei es im Dreißigjährigen Krieg, anderen Kriegen und Geldnöten, oder spätestens - in diesem Jahr (2003) besonders aktuell, weil dieses Zerstörungswerk vor nunmehr zweihundert Jahren geschah - im Zuge der Säkularisation.

Ein Gast aus St. Petersburg

Wir haben heute die Freude, ein Hauptwerk gotischer Goldschmiedekunst, das seit 120 Jahren weit von seinem Entstehungs- und Bestimmungsort aufbewahrt wird, als Gast hier begrüßen und sehen zu können. In ganz Europa, also weder in Italien, noch in Frankreich oder Spanien, hat sich nirgends ein Werk aus der Früh- und Hochgotik erhalten, das dem Kreuz aus St. Trudpert in der Ermitage zu St. Petersburg in der Größe wie in der künstlerischen Qualität an die Seite gestellt werden kann. Es ist ein Kunstwerk von europäischem Rang. Das heißt nun nicht, dass es derartige grandiose Kunstwerke aus Gold und Silber damals kaum gegeben hätte. Im Gegenteil. Nur müssen wir uns immer wieder mit Schmerzen vergegenwärtigen: die Schätze so berühmter Kathedralen wie Saint Denis, Chartres, Notre Dame in Paris, Reims, Amiens und auch Straßburg sind samt und sonders verloren. Wir kennen allenfalls noch die nüchternen Aufzählungen der Schatzverzeichnisse. Dafür haben wir aber nun zum Glück St. Trudpert!

Zwei Kreuze aus St. Trudpert, wieder nebeneinander

Doch auch die beiden Kreuze in St. Trudpert waren von der Vernichtung bedroht, das romanische ebenso wie das gotische. Wie konnten unsere beiden Kreuze, nach zweihundert Jahren für drei Wochen wieder vereint, dem Untergang glücklich entgehen? Als im Jahre 1806 durch die badischen Beamten das „Verzeichis der im Stift vorgefundenen Kirchgerätschaften" des Benediktinerklosters St. Trudpert aufgestellt wurde, ist unter Nr. 4 nur von einem Vortragekreuz die Rede. Dieses mächtige romanische Werk wurde jedoch von Großherzog Carl Friedrich von Baden großzügig der Kirchengemeinde belassen, da „es zu vielfältigen religiösen Handlungen gebraucht wird und es dem daran gewöhnten gemeinen Manne wehe thun würde, solches aus der Kirche herzugeben", wie der badische Beamte 1806 mitfühlend an seinen Dienstherrn geschrieben hat.

Das Kloster besaß aber, wie Joseph Sauer, Professor für christliche Archäologie und Kunstgeschichte an der theologischen Fakultät der hiesigen Universität, festgestellt hatte, noch ein hundert Jahre jüngeres, weitaus kostbareres Kreuz, das in der bewußten Akte nicht erwähnt wird und das er 1925 in der Ermitage wiederentdeckte. Beschuldigungen wurden 1806 seitens der Beamten laut, man sprach von verbotenem Beiseitebringen von Staatseigentum. Und tatsächlich: unmittelbar vor dem Zugriff der Säkularisation war dieses Kreuz mit einem romanischen Kelch samt zugehöriger Patene und Saugröhrchen in das Schweizer Kloster Mariastein geflüchtet worden. „In dem Asylkloster - so schrieb Sauer - verblieben sie, bis dieses 1874 dem Klostersturm der Schweiz zum Opfer fiel". Kurz darauf wurden die Kostbarkeiten an den berühmten Sammler mittelalterlicher Kunst, den Russen Alexander Petrowitsch Basilewsky in Paris verkauft, der seinerseits seine Sammlung an den Zaren für die Ermitage veräußerte. Dort befindet sich das Kreuz noch heute. Der Kelch samt Zubehör dagegen wurde um 1930 verkauft und ist heute in den „Cloisters", der aus vier mittelalterlichen Kreuzgängen bestehenden Abteilung des Metropolitan Museums in New York, zu sehen.

Das Kreuz – geschaffen in Straßburg

„Habent sua fata": nicht nur „libelli", also Bücher, sondern auch Goldschmiedewerke haben ihre Schicksale. In unserem Buch schildert die Kustodin für mittelalterliche Kunst in der Ermitage, Marta Krzyzanovskaja, die bedeutende Rolle russischer Sammler mittelalterlicher Kunst im 19. Jahrhundert. Dass dieses Sammeln möglich war, ergab sich aus den Folgen der französischen Revolution und der sich daran anschließenden Säkularisation hierzulande.

Dieses großartige Kreuz wurde - wie wir meinen - in Straßburg im späten 13. Jahrhundert geschaffen. Von wem: das ist leider unbekannt, denn aus dem 13. Jahrhundert sind in Straßburg nur sehr wenige Namen von Goldschmieden zufällig überliefert. In der Folgezeit siedelten sie sich so zahlreich in der Predigergasse neben dem Münster an, dass diese nach ihnen „Goldschmiedegasse, Rue des orfèvres", benannt wurde, so wie es in anderen großen Städten wie in Köln der Fall war, und zwar wiederum in bester Lage neben dem Dom: „Inter aurifabros" und noch heute: „Unter Goldschmieden".

Eine mittelalterliche Goldschmiedewerkstatt kann man sich nicht eng, dunkel und zugig genug vorstellen, denn sie war wahrscheinlich zur Straße hin offen durch einen herunter geklappten Laden, so dass die Passanten den Meister und seine Mitarbeiter bei der Arbeit sehen und wegen des ohrenbetäubenden Lärms beim Hämmern auf dem Amboß auch hören konnten. Das dampfte, rauchte in der schlecht beleuchteten Werkstatt, in der man auf Tageslicht angewiesen war, denn derartig minutiöse Arbeit war bei flackerndem Kerzenlicht kaum möglich. Erschwerend hinzu kam der Qualm vom Feuer für die Schmelztiegel und zum Glühen der kalt bearbeiteten Teile, und am Schlimmsten: die dort Arbeitenden waren den lebensgefährlichen Dämpfen von Quecksilber ausgesetzt, das beim Vergolden im Feuer freigesetzt wird. Denn moderne Abzüge wie heute kannte man natürlich nicht und auch keinen bequemen Bunsenbrenner. Unter derartigen Umständen muß die Arbeit an dem Kreuz zwei bis drei Jahre gedauert haben. In einer derartigen Werkstatt hat auch Albrecht Dürer bei seinem Vater das Goldschmiedehandwerk gelernt, bis „ich nun seuberlich arbeiten kundt", wie er in seiner Familienchronik schrieb.

Ich sagte kühn: geschaffen in Straßburg. Dafür gibt es jedoch keinen konkreten Beleg: keine Rechnung, kein Schriftstück, keine Inschrift etwa des Inhalts, wie sich das doch eigentlich gehört hätte: „Meister Conzelin Dasche goltsmit" seinem lieben Dr. Mangold mit herzlichen Grüßen - ich zitiere hier den Namen eines Goldschmiedes, der in einer Straßburger Urkunde aus dem Jahre 1300 erwähnt wird [und in Verbindung damit den Namen des heutigen Sponsors und Herausgebers]. Das Kreuz trägt auch keine Marke der Stadt, wie das in Straßburg seit dem frühen 14. Jahrhundert Vorschrift war. Als Argument für die Entstehung dort gibt es allein die Überlegung, dass für ein derartiges Werk nur die

wirtschaftlich und künstlerisch bedeutendste Stadt der oberrheinischen Region in Frage kommt, deren Kunst auch für das Freiburger Münster das große Vorbild war. Deshalb sind die im vergleichenden Sehen geübten Augen des Kunsthistorikers gefordert. Durch genaue Stilvergleiche gelang es Dietmar Lüdke, die angenommene Entstehung in Straßburg wahrscheinlich zu machen.

Zum künstlerischen und handwerklichen Entstehungsprozeß

Wir Heutigen wüßten nun liebend gern, wie wir uns diesen Entstehungsprozeß vorstellen müssen. Wie ist insbesondere das eminent Französische des Kreuzes zu erklären, das aus vielerlei Quellen der Île de France, Nordfrankreichs und des Maasgebietes schöpft? Das Konzept ist zusammengewachsen aus vielerlei: kleinen Zeichnungen auf kostbarem Pergament - wir sind noch in der Zeit vor dem Papier und das berühmte Musterbuch des Villard de Honnecourt, entstanden um 1230, mißt nur 24 x 15 cm, hinzu kamen winzige Modelle aus Blei - aus der Spätgotik haben sich in Basel solche Modelle erhalten, aus Bronze oder Buchs, alles klein genug, um im Rucksack von der Wanderung mitgebracht zu werden. Auch muß man an Figürchen aus kostbarem Elfenbein denken, die sich etwa im Besitz des Münsterschatzes befanden. Kurz: nach allem, was wir heute wissen - oder besser gesagt - erahnen können, handelt es sich nicht um das individuelle Werk eines einzelnen Künstlers, vielmehr schöpften alle Beteiligten Anregungen aus vielen Quellen unterschiedlicher Herkunft.

Wie mag das damals gewesen sein? Nehmen wir also an: Abt Werner hatte nach der Schenkung der zweiten Kreuzreliquie im Jahre 1278 - nach anderer Quelle 1286 den Wunsch, auch für diese ein kostbares Vortragekreuz zu besitzen, das im Prinzip, offenbar als Pendant zu dem schon vorhandenen, hundert Jahre älteren diesem zwar ähnlich, aber im Detail vollkommen anders sein sollte, nun in den neuesten, aus Frankreich gekommenen Formen der Gotik. Die Wünsche für das theologische Programm hatte er - etwa im Gespräch mit kundigen Mitbrüdern - formuliert. Vielleicht hatten die Mönche auch expressis verbis gewünscht, das neue Kreuz solle die Form wie das bei ihren Mitbrüdern in Engelberg haben, das damals schon etwa 60 Jahre alt war, und mit dessen Grundform es erstaunlich übereinstimmt. Der Abt könnte auch eine Zeichnung bei einem Bekannten, etwa dem Architekten der Münsterbauhütte oder sonst einem im Entwerfen renommierten Künstler, sei er nun Bildhauer, Glasmaler oder Goldschmied, in Auftrag gegeben haben. Aber auch der ausführende Goldschmied - wenn er es denn nicht selber vermochte - könnte seinerseits den Architekten der Münsterbauhütte getroffen und gefragt haben: „Kannst du mir nicht einen genauen Riß für das Kreuz zeichnen?" Einer der Bildhauer, die gerade mit den Skulpturen der Westfassade beschäftigt waren, hat zweifellos die Modelle in der notwendigen Größe eins zu eins geschnitzt, wie wir ähnliches um einiges später für Riemenschneider belegen können. Jedenfalls: alle Beteiligten kannten sich, man begegnete einander in der doch in der Größe überschaubaren Stadt oder saß am Abend in derselben Weinstube bei einander. Einige Jahrzehnte später besaßen die Goldschmiede, Maler, Bildhauer, Buchbinder und Glaser im „Haus zur Steltz" in Straßburg ein gemeinsames Zunfthaus, die Trinkstube der Goldschmiede befand sich in der Münstergasse, also ebenfalls in bester Lage.

Es ist unwahrscheinlich, dass ein einzelner Goldschmied, mit Hilfe eines Gesellen und eines Lehrlings, wie es üblich war, ein so umfangreiches Werk geschaffen hat. Denn nicht jeder beherrschte die so verschiedenartigen Techniken seines Gewerbes vollendet. Insbesondere die Fähigkeit, aus verschiedenen Blechen vollplastische Statuetten frei auf dem Amboß zu treiben, eine Technik, die kurz zuvor in der Île de France zu höchster Vollendung gebracht worden war. Aus dem Augsburg der Barockzeit wissen wir, dass nur ganz wenige hoch angesehene Spezialisten dieses Bilden von Figuren in Gold und Silber beherrschten. Ebenso verstanden sich nur wenige auf das schwierige Gravieren mit dem Stichel, und zwar wie bei dem Kreuz sowohl flächig, erhaben oder vertieft wie bei einem Siegelstempel. Diese Fachleute dafür wurden hoch bezahlt. Es ist also wahrscheinlich, dass der federführende Meister qualifizierte Kollegen zu Hilfe bat. Sehr viel nüchterner als hier geschildert können Sie diese vermuteten Vorgänge in unserem unten zitierten Buch nachlesen.

Zu Finanzierung und Stiftern

Auch sonst mußte das Projekt genau abgesprochen werden, insbesondere die Finanzierung. Dabei stand die Beschaffung der Edelmetalle Gold und Silber im Vordergrund. Normalerweise war es üblich, dass dafür vorhandene Goldschmiedewerke, vor allem Schmuck, wie ihn der schon erwähnte um 1348 vergrabene Schatz aus der Judengasse in Colmar enthält, außerdem Goldmünzen, in den Schmelztiegel wanderten. Im Fall von St. Trudpert könnte es aber auch frisches Material aus den Silbergruben im Münstertal gewesen sein, über die Thomas Zotz in unserem Buch berichtet. Jedenfalls ist der Feingehalt, wie im Mittelalter üblich, sehr hoch, modern gesprochen 960er Gold und Silber, wie die Analyse von Alexander Kossolapov ergeben hat.

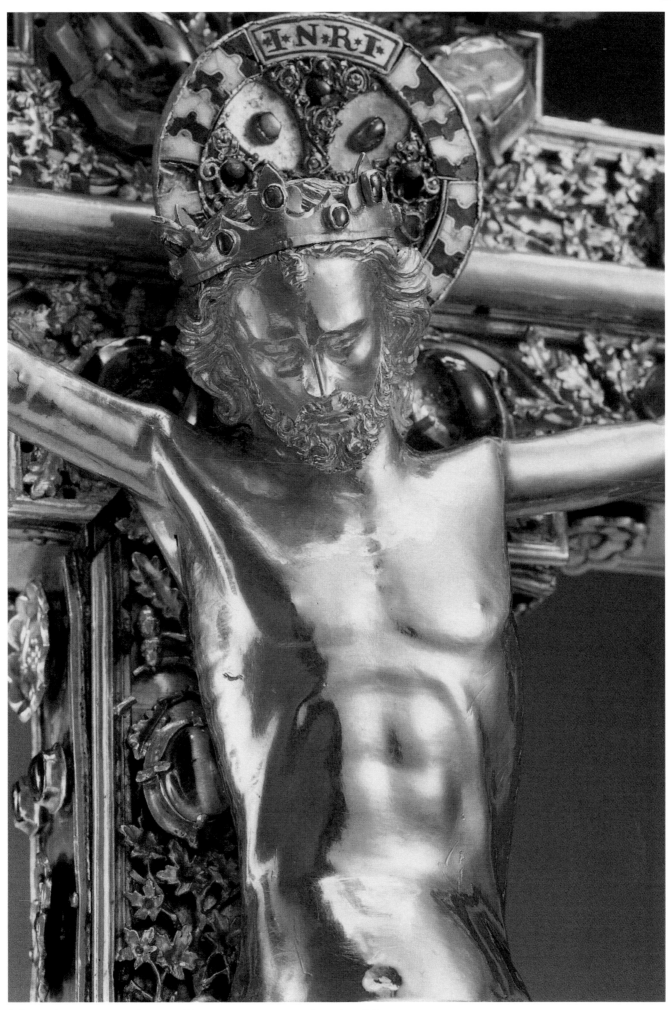

Reliquienkreuz aus St. Trudpert, Straßburg, um 1286.-St. Petersburg, Staatliche Ermitage

Völlig im Verborgenen bleibt, wer sich als Stifter an den hohen Kosten beteiligt hat. Da das Kreuz mit seiner Kreuzreliquie und in seinem künstlerischen Rang ein Werk von höchstem Anspruch ist, kommen dafür nur hohe Persönlichkeiten in Frage. Aus mancherlei Gründen wäre an König Rudolf I. von Habsburg zu denken, der 1277 Obervogt des Klosters St. Trudpert wurde, um die Grundlagen seiner Herrschaft auszubauen, wie Hansmartin Schwarzmaier in unserem Buch darlegt. Da der König aber über wenig Geldmittel verfügte, ist anzunehmen, dass sein Beitrag wohl eher symbolischer Art war. Ob er vielleicht die Achatschale und die Edelsteine beigesteuert hat? Von diesen sind 17 antike Steinschnitte mit nicht ganz passenden Darstellungen aus der Mythologie, wie Oleg Nevorov erläutert hat.

Meine Damen und Herren, ich kann Ihnen hier nicht in einer Viertelstunde sämtliche mit der Geschichte und Kunstgeschichte des Kreuzes zusammenhängenden Aspekte in Kurzform vortragen. Dazu müssen Sie sich selbst in das Buch mit seinen verschiedenen Beiträgen vertiefen, die von Dietrich Kötzsche als Redakteur umsichtig und geduldig betreut wurden. Ihm danke ich namens aller Autoren ganz herzlich für seine mühevolle Arbeit.

Die liturgische Funktion

Aber ein Aspekt ist noch nicht zur Sprache gekommen: Unser St. Trudperter / St. Petersburger Kreuz ist ein Werk für die Liturgie, für den Gottesdienst. Vergegenwärtigen wir uns hier in der Adelhauser Kirche zum Schluß, dass beide Kreuze - wie es noch für das Fest Kreuzerhöhung am 14. September 1802 bezeugt ist - das eine über sechshundert, das andere über fünfhundert Jahre lang, für die Kreuzverehrung in St. Trudpert verwendet wurden. Zu Beginn der Messe wurden sie beide - auf Stangen hoch über den Gläubigen schwebend - in die mittlerweile barocke Klosterkirche getragen, während der Chor der Mönche den Introitus sang, dessen Text sich an Worte des Apostels Paulus aus dem Brief an die Galater anlehnt:

„Nos autem gloriari oportet in Cruce Domini nostri Jesu Christi: in quo est salus, vita et resurrectio nostra: per quem salvati et liberati sumus" (Wir aber sollen uns rühmen im Kreuze unseres Herrn Jesus Christus; in Ihm ist für uns das Heil, das Leben und die Auferstehung; durch Ihn sind wir errettet und erlöst, alleluja).

Lit.: Das Kreuz aus St. Trudpert im Münstertal/Schwarzwald aus der Staatlichen Ermitage St. Petersburg, hrsg. von Klaus Mangold, München 2003, mit Beiträgen internationaler Autoren.- Johann Michael Fritz, in: Biuletyn historii sztuki Bd. LXX, 2008, S. 15

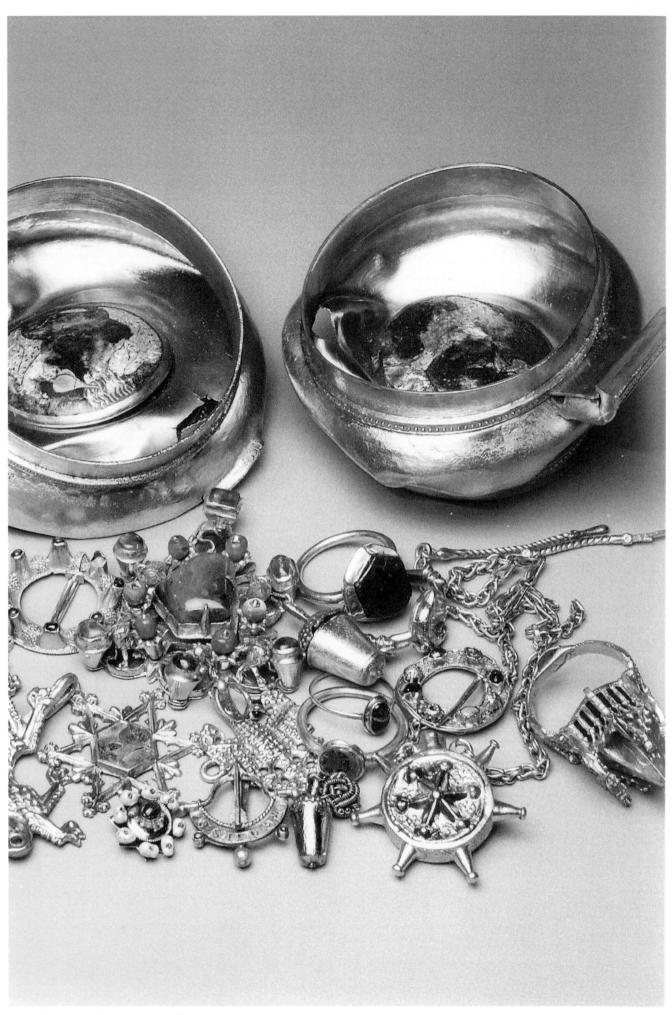

Der Schatz von Erfurt, vor 1349.- Erfurt, Alte Synagoge

Johann Michael Fritz

Der Schatz aus der Michaelisstraße in Erfurt und die Goldschmiedekunst der Gotik

Ein Weltereignis – der Fund im jüdischen Viertel – Vortrag gehalten im Rathaus von Erfurt 2009

Meine Damen und Herren, liebe Erfurter

Ihren berühmten Schatz, der vor elf Jahren durch glücklichen Zufall im Michaelisviertel entdeckt wurde, haben die meisten von Ihnen schon mehrfach bestaunen können: nun aber so glanzvoll präsentiert in dem stimmungsvollen gotischen Gewölbe der wiedererstandenen alten Synagoge. Aber nicht nur Sie, die Erfurter, haben das Privileg gehabt, den einzigartigen Schatz im Original zu sehen, sondern unzählige Besucher der Ausstellungen in Paris, New York und London hatten den Vorzug, eine repräsentative Auswahl der kostbaren Fundstücke mit Staunen betrachten zu dürfen. Die drei Ausstellungen sind insbesondere von der jüdischen Welt mit großer Aufmerksamkeit und regem Interesse wahrgenommen worden.

So brauche ich nicht zu berichten, was alles Ihr Schatz enthält, sondern ich kann gleich zu der Kernfrage meines Vortrages kommen. Um Mißverständnisse zu vermeiden, rufe ich das Thema meines Vortrages hier nochmals in Erinnerung: „Der Schatz aus dem Michaelisviertel und die Goldschmiedekunst der Gotik". Es geht also nicht um die Geschichte der Juden in Erfurt, das zeigt die Ausstellung in der Synagoge.

Was ist nun das Einzigartige an Ihrem Schatz?

Das läßt sich nur verstehen, wenn man sich grundsätzlich seine Stellung in der mittelalterlichen Goldschmiedekunst klar macht. Dabei muß immer wieder von ei-

nem wenig erfreulichen und ganz unwissenschaftlichen Begriff gesprochen werden, nämlich dem Zufall, der schon im ersten Satz absichtsvoll erwähnt wurde:
Da ist nicht nur der glückliche Umstand der Auffindung nach 650 Jahren, sondern der Historiker ist bei der Bearbeitung noch von vielen anderen Zufällen abhängig: ich nenne nur das wenige glücklich Erhaltene, das er zum Vergleich heranziehen kann, oder den Mangel an schriftlichen Quellen, die unserer Wißbegierde weiterhelfen könnten.

Diese Wißbegierde wird auch durch die entdeckten Objekte selbst behindert, denn sie geben keinen einzigen Hinweis, der uns auf sicheres Terrain führt: kein Datum, keine Wappen, keine Inschrift, abgesehen von den hebräischen Worten mazel tow, was etwa „viel Glück" bedeutet, auf dem Hochzeitsring oder von den Worten „Amor" und „Amor vincit omnia" auf zwei Gürteln.

Und erst recht gibt es keine Signaturen oder Marken der Goldschmiede. Denn deren Werke wurden damals noch nicht mit Stempeln gekennzeichnet, um den Feingehalt zu garantieren und um Betrug zu verhindern. Das erfolgte erstmals in Paris 1275 durch eine Lilie als Zeichen der Stadt. Ähnlich sind beim Erfurter Schatz nur wenige Jahre später auf den silbernen Barren - eine Rarität ersten Ranges - Stempel der jeweiligen Münzstätte eingeschlagen, auf sieben davon sogar die Stempel der Erfurter Münze mit dem Mainzer Rad und, zu unserer Überraschung, auf zweien in der Umschrift mit dem Namen eines Johannes Nase. Dieser wird tatsächlich seit der Mitte des 14. Jahrhunderts als Goldschmied in Erfurt erwähnt.

Stadt- und Meisterzeichen auf Goldschmiedearbeiten wurden in Deutschland viel später, oft erst im 16. Jahr-

hundert eingeführt. Daher können wir erhaltene Werke nicht mit den vielen in den Städten namentlich bekannten Goldschmieden in Verbindung bringen. Sicher ist nur, dass der Schatz unmittelbar vor dem drohenden Pogrom des Jahres 1349 vergraben wurde, das heißt, alle Stücke müssen vor diesem Datum entstanden sein.

Natürlich möchten Sie zu gern von mir sensationelle Forschungsergebnisse hören: Sie möchten erfahren, wann, wo und möglichst auch von wem die Stücke des Schatzes gearbeitet worden sind, und am liebsten hätten Sie, dass Ihnen der Fachmann sagt: Natürlich, alle Stücke sind typische Erfurter Erzeugnisse.

Doch ich muß Sie enttäuschen. Denn stattdessen habe ich Ihnen zu berichten, warum denn alle diese berechtigten Fragen sich nicht beantworten lassen, auf die Gefahr hin, dass Sie sagen: das ist ja frustrierend. Und ich bekenne, das ist es auch für den Kunsthistoriker.

Manche meiner Aussagen werden Sie also nicht unbedingt erfreuen, aber um der historischen Richtigkeit willen muß auch Unbequemes gesagt werden. Antworten auf die gestellten Fragen sind nicht möglich, weil sich zu unserem Leidwesen in Erfurt nichts Vergleichbares erhalten hat. Und genauso wenig läßt sich sagen: etwas sei typisch rheinisch oder gar venezianisch. Wenn also die Kunstgeschichte keine befriedigende Antwort geben kann, dann helfen doch gewiß die Naturwissenschaften mit ihrer Präzision weiter. Und in der Tat: der Fachmann des Thüringischen Denkmalamtes konnte das Material genau analysieren und den sehr hohen Feingehalt feststellen, ferner ließen sich die Anteile anderer Metalle nachweisen, die in dem Silber jeweils enthalten sind.

Nur die Frage, woher das verwendete Silber stammte, etwa aus dem nicht so fernen Harz, die können auch die Naturwissenschaftler nicht beantworten, ebenso wenig wie die oben gestellten Fragen nach dem wann, wo und von wem. Leider können wir Johannes Nase nicht mehr befragen, was alles an Münzen, Schmuck und Tafelgerät, das aus der ganzen bekannten Welt stammen konnte, er für seine Barren in den Schmelztiegel geworfen hat. Bei Münzen dagegen könnten die Analysen hilfreich sein und anhand der Spurenelemente eher Auskunft über die Herkunft des Silbers geben, da sie zumeist aus frisch zutage gefördertem Material geprägt wurden.

Nur eines ist wirklich sicher: alle Objekte müssen vor 1349, dem Datum des Pogroms, entstanden sein. Ich werde hier nicht über die Fundumstände berichten: das ist Sache der hiesigen Kollegen. Auch werde ich nicht auflisten, was der Schatz alles enthält.

Zur Geschichte der Goldschmiedekunst

Um zu verstehen, warum Kunsthistoriker und Naturwissenschaftler derartige Schwierigkeiten bei der näheren Einordnung haben, müssen wir uns mit der Geschichte der Goldschmiedekunst, ihren Arbeitsweisen und den wenigen, aus der Zeit des Schatzes noch erhaltenen Werken beschäftigen. Die Goldschmiede stellten einen wichtigen Faktor im wirtschaftlichen Leben einer Stadt dar. Sie gehörten zu den wohlhabendsten Bürgern, denn sie hatten mit vornehmer, zahlungskräftiger Kundschaft und mit kostbarem Material zu tun, aus dem in der Münze Geld hergestellt werden konnte. Einige von ihnen waren sogar selbst dort tätig, etwa als Schneider der Stempel, mit denen Geldstücke geprägt wurden, oder als Fachleute für Metallurgie.

Manche Goldschmiede betätigten sich sogar als Bankiers, Pfandleiher, Geldwechsler und Händler. Wie sich aus vielen Quellen ergibt, waren die Grenzen zwischen eigener Produktion und Handel fließend. Nicht alle Goldschmiede waren nur biedere Handwerker, wie wir uns das gern vorstellen, sondern sehr vielseitig beschäftigt: die umtriebigen, risikobereiten und auch finanziell erfolgreichen unter ihnen engagierten sich in den genannten, nicht gefahrlosen Berufen. Kein Wunder, dass ein solcher Berufsstand seine Geschäfte und Werkstätten in bester Lage an der vornehmsten Stelle einer Stadt besaß, in Erfurt am Rathaus, in Köln in unmittelbarer Nähe des Domes in der Straße „Inter aurifabros", die heute noch „Unter Goldschmieden" heißt.

Blick in die Werkstätten

Lassen Sie uns im folgenden einen Blick in den Laden und die Werkstatt eines Goldschmiedes im späten Mittelalter tun. Das eine der beiden Gemälde ist zwar hundert Jahre nach unserem Schatz entstanden, das andere sogar erst 150 Jahre später, aber dennoch geben uns beide einen anschaulichen Eindruck davon, wie es zur Zeit der Verbergung des Schatzes ausgesehen hat.

Die Werkstätten, die zugleich Geschäfte für den Verkauf waren, besaßen an der Front zur Straße hin ein Fenster, das mit einem hölzernen Brett nach vorn zu öffnen war, so dass eine Art Tisch für den Verkauf entstand.

Das Gemälde von Petrus Christus

Ein solches offenes Geschäft hat der Maler Petrus Christus, ein Schüler von Jan van Eyck, 1449 für die Zunft der Goldschmiede in Brügge gemalt. Die Stadt war im damaligen Europa eines der wirtschaftlich bedeutendsten Zentren. Das Gemälde befindet sich heute im Metropolitan Museum zu New York. Ein kauflustiges Paar, nach der neuesten Mode gekleidet, ist gerade herangetreten. Vorn sitzt der Meister mit einer Waage in der Hand, mit der die Objekte aus wertvollem Metall gewogen werden

können. Im Regal hinter ihm sind seine zum Verkauf angebotenen Schätze ausgestellt. Da sieht man Ringe mit Edelsteinen besetzt, wie sie auch Ihr Schatz enthält. Außerdem erkennt man Ketten, Schmuck, eine silberne Schnalle für einen Gürtel, ein Gefäß aus Bergkristall mit silbernem Deckel, einen Korallenzweig und - im damaligen Europa etwas ganz Exotisches - ein Gefäß aus Kokosnuß. Ganz oben stehen zwei große Weinkannen, die virtuos aus Silber gehämmert sind. Erst kürzlich ist eine geradezu identische Kanne mit dem ältesten bekannten Beschauzeichen von Brügge und der Datierung 1447 in einer Kirche in Dortmund entdeckt worden. Eine kleinere Kanne dieser Art enthält auch Ihr Schatz. Sie zeigt, dass die Form solcher Kannen schon seit langem üblich war.

Das Gemälde von Niklaus Manuel Deutsch

Das zweite Gemälde, 1515 in Bern von Niklaus Manuel Deutsch gemalt, zeigt die Goldschmiede bei der Arbeit (Abbildung auf dem Titelblatt). Jedoch ist - wie auf dem Gemälde von Petrus Christus - darauf nicht irgendein Goldschmied dargestellt, sondern der hl. Eligius, der Patron der Goldschmiede. Dieser Eligius, der von Beruf selbst Goldschmied war, hat im 7. Jahrhundert wirklich gelebt. Später wurde er Bischof der Stadt Noyon in Frankreich. Auch auf diesem Bild zeigt der Maler den Heiligen nicht in historischer Tracht, sondern in Kleidung und Umgebung seiner eigenen Zeit. Man kann sogar vermuten, dass dem hl. Eligius die Züge eines damals in Bern lebenden Goldschmiedes gegeben wurden. Da die Werkstätten zur Straße hin geöffnet waren, konnten die Vorübergehenden den Meister und seine Gesellen bei der Arbeit sehen und auch hören.
Denn das Hämmern in einer Goldschmiedewerkstatt ist ziemlich laut. Da dampfte und rauchte es in dem schlecht beleuchteten Raum, in dem man auf Tageslicht angewiesen war, denn die überaus subtile Arbeit war bei flackerndem Kerzenlicht kaum möglich. Und natürlich war die Sache gefährlich. Da die Häuser weitgehend aus Holz gebaut waren, bestand die Gefahr eines Brandes. Die giftigen Quecksilberdämpfe, die beim Vergolden im Feuer aufsteigen, kann man nur ahnen. Heute ist Feuervergoldung nur noch mit einem funktionierenden Abzug erlaubt. Ganz versteckt rechts im Hintergrund betätigt ein Lehrling einen Blasebalg.
Das Gemälde aus dem Spätmittelalter ist natürlich nicht realistisch im neuzeitlichen Sinn gemalt, denn die drei Goldschmiede sind nicht in ihrer Arbeitskleidung dargestellt. Jeder, der einmal eine Werkstatt besucht hat, weiß, dass es dort nicht übermäßig sauber sein kann.

Die drei wichtigsten Techniken

Das Gemälde zeigt die wichtigsten Techniken, die die Goldschmiede beherrschen mußten: 1. das Treiben oder Schmieden, nach dem ihr Beruf heißt; 2. das Einsetzen eines Edelsteines in einen Ring; und 3. das Gravieren, das heißt das Schneiden mit dem Stichel in Metall, etwa um einen Siegelstempel oder eine zu emaillierende Platte herzustellen. Allerdings ist das Treiben auf dem Gemälde nicht ganz der Wirklichkeit entsprechend dargestellt, denn natürlich werden die Teile eines Kelches wie Fuß, Schaft und Kuppa einzeln gearbeitet, wie es der Mönch Theophilus in seiner einzigartigen, um 1100 verfaßten „Schedula diversarum artium" beschreibt. Auf der Abbildung sind moderne Nachbildungen als Erläuterung zu Theophilus zu sehen. Man erkennt noch deutlich die Spuren der Hammerschläge. Diese müssen durch sorgfältiges Polieren beseitigt werden. Erst dann können die Einzelteile zusammengesetzt werden, montiert wie die Goldschmiede heute sagen.
Die beiden Gemälde zeigen ganz verschiedenes: auf dem zuletzt betrachteten wird wirklich gearbeitet und im Regal stehen ein einfacher Meßkelch, drei silberne Becher, darunter ein aufwendiger Deckelbecher und eine Trinkschale, bei dem anderen Gemälde dagegen wird im noblen Laden nur verkauft. Bei dem Berner Bild dürfen wir vermuten, dass es sich um Erzeugnisse der eigenen Werkstatt handelt. Aber wie steht es damit bei dem Laden in Brügge? Sind das wirklich eigene Produkte?

Entstehung in Erfurt?

Die zu Anfang gestellte Frage, ob die Stücke des Schatzes in Ihrer Stadt geschaffen worden sind, läßt sich nicht beantworten, denn dafür gibt es keine Belege: weder Rechnung noch Schriftstück oder Inschrift etwa des Inhalts: „Meister Nase hat mich gemacht". Als Argument für einheimische Entstehung kann man allein die Überlegung anführen, dass für solche Werke nur in einer bedeutenden Stadt die notwendigen Voraussetzungen gegeben waren. Und ein wirtschaftlich wichtiges Zentrun war Erfurt wahrhaftig, besonders durch den Handel mit Lübeck und Flandern. Dabei ging es vor allem um Waid, der in der Umgebung angebaut wurde. Waid war das wichtigste Mittel zum Blaufärben von Wolle und Leinen.

Importierte Ware

Einmal angenommen, solche Schmuckstücke und Tafelgeräte, wie sie Ihr Schatz enthält, hätte es hinter dem alten Rathaus oder auf der Krämerbrücke zu kaufen gegeben. Aber können wir dann sicher sein, dass diese Ob-

jekte wirklich in hiesigen Werkstätten entstanden waren? Denn wir wissen aus schriftlichen Zeugnissen, dass die Goldschmiede häufig - ähnlich wie heute - Objekte verkauften, die an anderen Orten in der Welt geschaffen worden waren. Weltliche Gegenstände - wie auf dem Gemälde aus Brügge zu sehen - hatte man nämlich fertig in den Werkstätten zum Verkauf vorrätig. Dafür eine signifikante Nachricht: Ein Goldschmied, der aus Wismar stammte, in Venedig tätig gewesen war und nun in Frankfurt als Rentmer lebte, hatte laut Testament von 1498 bei einem Kölner Juwelier einen „Kopf", also ein Trinkgeschirr in der Art des Erfurters, zum Verkauf stehen. Jetzt vermachte er diesen Kopf, der irgendwo in Europa entstanden war, einem Lübecker Kollegen.

Profane Goldschmiedewerke: fertige Waren

Schmuck und Trinkgefäße wurden also in der Regel nicht auf besonderen Auftrag hin gearbeitet wie kirchliche Gegenstände, sondern sie waren fast alle bereits fertige Ware, die im Laden des Goldschmiedes angeboten wurde. Die Ringe, Gürtelschnallen, Ketten, Kannen und Pokale konnten vom Goldschmied zum Verkauf in Kommission genommen worden sein, das Angebotene stammte also wahrscheinlich von weither.

Das Rechnungsbuch der Grafen von Tirol

Für den deutschsprachigen Raum besitzen wir einen vorzüglichen Beleg dafür aus den Jahren 1270 bis 1360, also fast genau aus dem Zeitraum, in dem die Stücke Ihres Schatzes entstanden sind: die einzigartigen Rechnungsbücher der Grafen von Tirol in Meran.
Darin werden Ausgaben für eine Menge von Schmuck, Edelsteinen, Perlen, Korallen und silbernem Geschirr verzeichnet. Zur Freude der Historiker sind sogar die Namen der Lieferanten, einheimischer und italienischer Goldschmiede aufgeführt, die aus Bozen, Meran, Innsbruck, Verona, Padua und vor allem aus Venedig stammten. Daraus folgt: bei den Schmuckstücken und Trinkgeräten, wie sie der Erfurter Schatz enthält, handelt es sich um europäische Handelsware, was bei den internationalen Beziehungen der Juden naheliegt. Wie das vor sich gehen konnte, zeigt als Warnung das Beispiel eines italienischen Kaufmannes in Avignon, zugleich als warnendes Beispiel für voreilige Zuschreibungen, denn Francesco Datini stammte aus Prato bei Florenz, der in seiner Filiale in Avignon um 1355 mit französischen Emails handelte, die damals vor allem für Schmuck große Mode waren. Wo die vier Erfurter Emailmedaillons

entstanden sind, läßt sich also beim besten Willen nicht sagen.

„Swas die Goldschmiede machent von gürteln, ketten und großem ding..."

Mit diesen Worten beginnt die Ordnung der Münchner Goldschmiede aus der 2. Hälfte des 14. Jahrhunderts. Noch Genaueres über das Sortiment erfährt man aus einem Gedicht von Hans Sachs, dem dichtenden Schuhmacher in Nürnberg. Seine Verse und der Holzschnitt des 1568 erschienenen „Ständebuches" von Jost Ammann sind zwar über zweihundert Jahre jünger als unsere Schatzstücke, aber noch genauso zutreffend. Darauf sind drei Goldschmiede bei der Arbeit zu sehen, von denen der vordere mit aller Kraft auf einen Silberbarren hämmert. Die Erläuterung dazu lautet:
„Ich goldtschmid mach köstliche ding / Sigel und gülden petschafft Ring / Köstlich geheng und Kleinot rein / Versetzet mit Edlem gestein / Güldin Ketten Halß und Arm band / Scheuren und Becher mancher hand / Auch von Silber Schüssel und Schaln / Wer mirs gutwillig thut bezaln."
Da ist also von Siegeln und Siegelringen, von kostbarem Schmuck mit Edelsteinen, goldenen Halsketten und Armbändern, Trinkgefäßen und silbernen Schüsseln die Rede. Denn den größten Anteil an der Produktion machten ja seit jeher profane Gegenstände aus, also Schmuck für Damen und Herren sowie Geräte für Tafel und Repräsentation, wie sie Ihr Schatz enthält.

Das Konstanzer Rechnungsbuch

Das war auch im späten 15. Jahrhundert nicht anders, wie dies uns das einzigartige Geschäftsbuch des Stephan Maignow vor Augen führt, der ein bescheidener Goldschmied in Konstanz war. In seinem Buch sind alle Kunden - unter der Überschrift „min gnedige Frau" oder „min gnediger Herr" - verzeichnet mit der Angabe, was er ihnen an verhältnismäßig simplen und nicht zu teuren Dingen geliefert hatte und ob sie auch brav bezahlt haben für die immer wieder gewünschten Ringe, Ketten, Gürtel, Löffel oder Bisamäpfel. Unter den nüchternen Angaben findet sich die Notiz, dass ihn im Jahre 1494 „ein schedlicher Mensch" in seinem Laden heimgesucht hatte und er fügte hinzu: „ich hoff er kum an galgen".

Massenhaft Schmuck

Am häufigsten sind im erwähnten Rechnungsbuch der Grafen von Tirol Eintragungen für silbernen Schmuck

unter dem Begriff „ad vestes dominorum". So wurden silberne Knöpfe zu vielen Hunderten bestellt. Dafür war es notwendig, Techniken zu verwenden, mit deren Hilfe Objekte in großer Zahl identisch und erheblich billiger hergestellt werden konnten, etwa mit Hilfe von Prägestempeln oder Gußmodellen. Solche Bronzematrizen waren so schwierig zu fertigen wie Siegelstempel. Beim Prägen oder Pressen konnte sich dagegen der Lehrling betätigen.

Kelche

Merkwürdig ist aber, dass das am meisten hergestellte kirchliche Objekt, der Kelch für die Messe, weder von Hans Sachs noch von Maignow erwähnt wird, und das, obwohl der Kelch das vornehmste Meisterstück war. Auf einem Photo sieht man sage und schreibe 100 Kelche vom 12. Jahrhundert bis zur Reformation, aufgebaut auf dem Tisch einer Bank für eine 2001 gezeigte Ausstellung im Dom von Magdeburg. Alle Kelche stammen aus evangelischen Kirchen Mitteldeutschlands und dienen bis heute dem Abendmahl. Die meisten Kelche, deren Grundform stets die gleiche blieb, sind relativ einfach: glatte Kuppa, runder oder sechspassiger Fuß und dazwischen architektonisch gestalteter Knauf. Aber trotzdem begegnet man im Dekor immer wieder überraschenden Variationen über das vorgegebene Thema. Daneben gibt es herausragende Einzelstücke wie den Kelch des Domvikars Keleman im Domschatz von Osnabrück (um 1330): das präzise strukturierte Werk besticht durch die geradlinigen Formen des sechseckigen Fußes, der mit Szenen aus der Passion geschmückt ist. Diese sind durchbrochen gearbeitet und mit blauen Emailplatten unterlegt, eine Dekorationsart, die ähnlich bei einem Erfurter Gürtel begegnet.

Größenverhältnisse

Da Sie ihren Schatz und viele Kelche gesehen haben, die meist 20 cm hoch sind, werden Sie denken: die Werke der Goldschmiede sind stets klein, oft geradezu miniaturhaft, höchst minutiös gearbeitet, am besten mit der Lupe zu betrachten. Deshalb werden Sie vielleicht das jetzt gezeigte Werk für ein winziges gotisches Architekturmodell halten. Jedoch das Gegenteil ist der Fall. Denn es handelt sich um ein monumentales Werk aus Silber, das sich im Domschatz von Aachen erhalten hat. Denn das Karlsreliquiar, um die Mitte des 14. Jahrhunderts geschaffen, ragt in Wirklichkeit 1,25 m hoch auf. In den Kapellen stehen aus Silber getriebene Statuetten von Maria mit dem Kind, Karl dem Großen und der hl. Katharina.

Fülle liturgischer Geräte

Die Goldschmiede schufen für den christlichen Kult nicht nur Meßkelche, sondern eine Fülle anderer liturgischer Geräte, die oft von erstaunlicher Größe sein konnten, wie die Schreine für die Reliquien der Heiligen. Zu den berühmtesten Werken des Mittelalters in Europa zählt der im frühen 13. Jahrhundert entstandene Schrein für die Reliquien der Heiligen Drei Könige im Dom zu Köln. Auch in Erfurt gab es einst große Schreine, einen für den hl. Severus, einen weiteren für die Heiligen Eoban und Adolar. Beide Schreine fielen der Reformation zum Opfer. Meist hatten die Schreine die Form eines Sarkophags oder einer Basilika. In der Gotik traten aber zeitgemäße Gestaltungen auf wie beim Karlsreliquiar, das genau in der Zeit entstand, als Ihr Schatz vergraben wurde.
Die Goldschmiede schufen auch plastische Werke, wie die genannten Statuen des Karlsreliquars und die mächtige, 86 cm hohe Büste Karls des Großen in Aachen. Diese ist aus mehreren Silberblechen getrieben und zusammengelötet.

Monstranzen und architektonische Motive

Daneben sehen Sie ein zierlicheres Werk aus dem Münsterschatz von Basel, das um 1330 entstanden und ebenfalls reich mit den damals beliebten Emails geschmückt ist. Es handelt sich um eine Monstranz, ein Gerät, in dem die konsekrierte Hostie gezeigt werden kann, übrigens eines der ältesten seiner Art. Dieses ist etwas kleiner, denn es mußte ja bei der Fronleichnamsprozession getragen werden, es ist immerhin 74 cm hoch und 3,5 Kilo schwer.
Für anspruchsvolle Werke wurden Formen der Architektur verwendet, aber auch für weltliche Objekte, wie es der Hochzeitsring, ein Gürtel und die Bögen der Becher aus Ihrem Schatz zeigen.

Künstlerischer und handwerklicher Entstehungsprozeß

Wir Heutigen wüßten nun gern, wie wir uns den künstlerischen und handwerklichen Entstehungsprozeß so großer Werke vorstellen müssen. Wie das vor sich ging, läßt sich mit Hilfe jüngerer Quellen erschließen. Das Konzept für so komplexe Werke ist zusammengewachsen aus vielerlei: aus kleinen Zeichnungen auf kostbarem Pergament, hinzu kamen winzige Modelle aus Blei, wie

sie sich in Basel erhalten haben. Außerdem gab es Modelle aus Bronze oder Buchs, alles klein genug, um im Rucksack von der Wanderung mitgebracht zu werden. Auch muß man an Figürchen aus Elfenbein, zumeist französischer Herkunft, als mögliche Anregung denken. Nach allem, was wir heute wissen – oder besser gesagt – ahnen können, handelt es sich also nicht um individuelle Werke eines einzelnen Künstlers, vielmehr schöpften alle Beteiligten aus vielen Quellen unterschiedlicher Herkunft. Für die Ausführung eines stattlichen Werkes wurde eine Kommission von Fachleuten gebildet, die sich vor allem auf Theologie und Finanzierung verstanden. Für die ikonografische Aussage bedurfte es genauer Angaben, ebenso wurden Wünsche und Vorschriften für Form und Ausführung formuliert. Der Auftraggeber konnte selbst eine Zeichnung beschaffen, etwa von dem Architekten der Dombauhütte oder Künstlern, die im Entwerfen erfahren waren, dafür kamen Bildhauer, Glas- bzw. Tafelmaler oder andere Goldschmiede in Frage. Aber auch der ausführende Meister - wenn er es denn nicht selber machte - konnte seinerseits einen Baumeister gefragt haben: „Kannst Du mir nicht einen genauen Riß machen?" Wie eine solche Werkzeichnung aussieht, zeigt der älteste erhaltene um 1340 entstandene Riß - das ist der mittelalterliche Begriff - in diesem Fall für ein silbernes Altärchen mit einem Kreuz darüber.

Mitwirkung von Bildschnitzern

Ein Bildhauer, der Skulpturen aus Stein und Holz schuf, schnitzte Modelle in der Größe 1 zu 1. So darf man für die Figuren des großartigen Kreuzes für das Kloster St. Trudpert, den aus Gold getriebenen Kruzifix und die silbernen trauernden Maria und Johannes die Mitwirkung von Bildhauern der Straßburger Münsterbauhütte vermuten. Eine solche Zusammenarbeit können wir um einiges später für Riemenschneider belegen, der in Würzburg das hölzerne Modell für eine monumentale Büste des hl. Kilian schuf, also in der Art der gezeigten Karlsbüste. Das mächtige Modell aber gefiel dem Nürnberger Goldschmied nicht, so dass er sagte: „er wolle es formlicher machen", also nicht so elegisch im Gesichtsausdruck, wie er oft für Riemenschneider charakteristisch ist. Wie es in einer Werkstatt vor sich ging, wird oben näher geschildert.

Der künstlerische Rang kirchlicher Werke

Bei der Mitwirkung von verschiedenen Berufsgruppen ist der künstlerische Rang von anspruchsvollen Objekten um ein Vielfaches höher als bei den meist einfacheren profanen Gegenständen. Angesichts der geschilderten Umstände muß die Arbeit an solchen herausragenden Werken zwei bis drei Jahre gedauert haben. Viele einfache kirchliche Gegenstände wurden im Gegensatz zu den weltlichen fast ausnahmslos bei örtlichen Goldschmieden in Auftrag gegeben. Dabei ging es vor allem um die in großer Zahl benötigten Kelche, bei denen spezielle Wünsche, etwa Inschriften mit dem Namen des Stifters oder die Darstellung eines bestimmten Heiligen gewünscht waren. Die erhaltenen Kelche lassen sich daher leichter zu regionalen Gruppen zusammenschließen.

Die handwerkliche Ausbildung

Sie werden gewiss fragen: wie lernten denn die Goldschmiede damals, derart prachtvolle Gegenstände anzufertigen? Darüber weiß man leider nicht allzu viel. Albrecht Dürer, berühmt durch seine Gemälde, Kupferstiche und Holzschnitte, lernte das Goldschmiedehandwerk in der Werkstatt seines Vaters, „bis ich nun seuberlich arbeiten kundt", wie er in seiner Familienchronik schrieb. Diese Art der Ausbildung umschreibt man am besten mit dem englischen Wort: „learning by doing". Aus den Vorschriften der Zünfte wissen wir nur, dass ein Junge etwa mit 12 Jahren in die Lehre kam und dass die Lehrzeit mindestens drei bis vier Jahre dauerte. Danach folgte die Zeit als Geselle, während der junge Mann auf eine vier Jahre dauernde Wanderschaft ging, die ihn oft durch halb Europa führte. Während dieser Zeit lernte er bei anderen Goldschmieden neue Techniken und die gerade modernen künstlerischen Tendenzen kennen. Dann erst konnte der Geselle zur Meisterprüfung zugelassen werden. Dafür mußte er unter Aufsicht zur Probe drei technisch ganz verschiedene Gegenstände arbeiten, wie dies auf dem Gemälde in Bern dargestellt ist.
Das Geschilderte ist die rein handwerkliche Ausbildung. Aber von der künstlerischen erfährt man leider gar nichts, nur einmal wird in einer spätgotischen Goldschmiedeordnung das Zeichnen gefordert. Denn für anspruchsvolle Werke mußte man zeichnen, modellieren und kleine Figuren schnitzen können, um sie danach zu gießen. Die meisten Goldschmiede besaßen sicher nur handwerkliche Fähigkeiten, nicht alle waren auch künstlerisch begabt. Wir erinnern aber daran, dass mehrere der großen Maler und Bildhauer der Renaissance in Italien ursprünglich den Beruf des Goldschmiedes gelernt hatten, wie Lorenzo Ghiberti in Florenz.

Finanzierung durch Recycling

Von der Finanzierung als wichtiger Aufgabe einer Kommission war schon die Rede: Dafür gibt es seit jeher ein

probates Mittel, das Zauberwort heißt: Recycling. Das gilt für weltliche wie sakrale Geräte gleichermaßen, denn Werke der Goldschmiede waren wegen des Materials überaus teuer. Wie zahlreiche Schriftquellen belegen, war es üblich, dass dafür vorhandene Werke, neben Schmuck vor allem goldene Ringe und Münzen, in den Schmelztiegel wanderten, überwiegend wurden weltliche Objekte für die Anfertigung von sakralen Werken gestiftet. Schon aus diesem Grunde war den so vielfältigen profanen Gegenständen kein langes Leben zugemessen. Sie hatten allenfalls die Chance, eine Generation alt zu werden, weil niemand - weder Mann noch Frau - altmodischen Schmuck der Vorfahren tragen oder - wie es in den Quellen heißt - aus „altfränkischem" Silber speisen oder trinken wollte. Daher wurde Schmuck und Tafelgerät sehr schnell eingeschmolzen, entweder um Geld daraus zu prägen oder um als Material für modernere Stücke zu dienen. Durch solches Recycling konnte der Preis für neue Objekte erheblich reduziert werden. Dieses „aus alt mach neu" verkürzte die Lebensdauer von weltlichen Gegenständen erst recht. Zugespitzt gesagt, lebten die Goldschmiede weitgehend vom Einschmelzen der Werke ihrer Vorgänger.

Schlußfolgerungen

Wie muß man nun die Stellung des Erfurter Schatzes innerhalb der Goldschmiedekunst des 14. Jahrhunderts beurteilen? Damit kommen wir zur anfangs gestellten Frage zurück. Nach den geschilderten Zufällen, den daraus resultierenden Schwierigkeiten der Kunstgeschichte, dem fast gänzlichen Untergang profaner Objekte, aber auch angesichts glücklich bewahrter künstlerischer Höchstleistungen soll versucht werden, die Frage zusammenfassend zu beantworten.

Weltliche Goldschmiedekunst der Gotik

Der nach Jahrhunderten in Erfurt wieder entdeckte Besitz wohlhabender Juden an Schmuck und Tafelgerät zeigt exemplarisch, erstmals in dieser Fülle und Vielfalt, dass die Goldschmiedekunst des Mittelalters überwiegend weltlichen Zwecken diente. Wie sich mit Hilfe schriftlicher Quellen schätzen läßt, muß dies mindestens 90 % der gesamten Produktion ausgemacht haben. Diese kennen wir fast nur noch aus Schatzverzeichnissen, Rechnungen und Testamenten, wie die erwähnten Rechnungsbücher der Grafen von Tirol. Das sind Texte, die man mit Wehmut liest, weil nichts davon erhalten ist, das gilt besonders für Objekte von großem Format wie Pokale und Kannen. Der Erfurter Schatz zeigt in einem bislang nicht gekannten Ausmaß das tägliche Brot der Goldschmiede, wie es uns die Tiroler Rechnungen und das Konstanzer Geschäftsbuch überliefern. Der Anteil der kirchlichen Objekte an der Produktion war dagegen ursprünglich um ein vielfaches geringer. Die weit verbreitete Meinung, dass im Mittelalter die Künstler und besonders die Goldschmiede fast ausschließlich für die Kirchen gearbeitet hätten, ist unzutreffend. Diese beruht darauf, dass sich von ihrer Kunst meist nur sakrale Werke erhalten haben. In Deutschland befinden sich diese noch heute fast ausnahmslos an ihrem Bestimmungsort, zumeist in katholischen Kirchen. Von den tausenden Kelchen in lutherischen Kirchen war schon die Rede.

Unterschiede im künstlerischen Rang

Nach der Betrachtung von herausragenden sakralen Werken kann man sich den Gegensatz zu unserem Schatz nicht größer vorstellen: das gilt nicht nur für die reale Größe: die stattlichen Reliquiare und Monstranzen auf der einen Seite und auf der anderen Seite die oft winzigen Stücke des Schatzes. Hervorgehoben werden muß der hohe künstlerische Anspruch der sakralen Goldschmiedewerke, der bei den Schatzstücken meist geringer ist. Der Gegensatz handwerklich - künstlerisch wird bei der Massenproduktion von Appliken deutlich. Bei weltlichen Objekten spielt das Figürliche nur eine geringe Rolle: aber dennoch zeigt ein Gürtel mehrere Figuren und eine winzige Dose ein entzückendes Liebespaar.

Weltliche Schätze als Bodenfunde

Die im Original überkommenen weltlichen Produkte der Goldschmiede kennen wir fast ausschließlich aus wenigen glücklich entdeckten Bodenfunden. Alle bekannten fünf Schätze sind durch Zufall auf dem Gebiet des Heiligen Römischen Reiches zutage getreten. Sie wurden sämtlich im Zusammenhang mit dem „Schwarzen Tod" vergraben, der furchtbaren Pestepidemie, von der Europa in den Jahren 1348/49 heimgesucht wurde. Viele wurden zur Zeit der Pest von jüdischen Bürgern versteckt. Da man den Juden die Schuld daran zuschob, versteckten sie ihre Kostbarkeiten in großer Eile unmittelbar vor den Pogromen. Der Fund aus dem Michaelisviertel ist zweifellos der reichhaltigste Schatz, der in Europa wieder ans Licht gekommen ist. Von diesen Schätzen wurde der von Colmar bereits 1863 in der dortigen Judengasse gefunden. Er enthält wie der von Erfurt neben Münzen vor allem Schmuck und Trinkgeschirr und als größte Kostbarkeit einen goldenen jüdischen Hochzeitsring. Während die Schätze von Colmar und Erfurt aufgrund ihrer Zusammensetzung als Privatbesitz und Geschäftskapital eines wohlhabenden jüdischen

Kaufmanns zu erkennen sind, überrascht der erst 1988 entdeckte Schatz von Sroda Slanska (Polen), ehemals Neumarkt in Schlesien, nicht nur durch eine Fülle goldener Münzen, sondern durch kostbarste Schmuckstücke aus Gold, darunter sogar eine Krone. Diese müssen hohen fürstlichen Personen gehört haben, die sie offenbar einem jüdischen Geschäftsmann als Pfand gegeben hatten, wie das allgemein üblich war. Der Erfurter Schatz ist dagegen eher bürgerlich und - vom Material her gesehen - erheblich weniger wertvoll.

Gleicher Schmuck und Trinkgefäße für Juden und Christen

Was uns Heutige überrascht: Juden trugen den gleichen Schmuck und verwendeten das gleiche Trinkgeschirr wie Christen, die von christlichen Goldschmieden im Stil der Zeit gearbeitet waren. Es gab also keinerlei Unterschiede in diesem Bereich zwischen den Angehörigen der beiden Religionen. Das heißt: die Trinkgefäße, auch wenn sie für rituelle Zwecke benutzt wurden, und die Schmuckstücke zeigen keine spezifisch jüdischen Merkmale, mit Ausnahme des Hochzeitsringes und eines weiteren Ringes. Jedoch fällt auf: an keinem der Stücke des Erfurter Schatzes begegnet irgendetwas Christliches: kein Symbol, keine Darstellung oder Inschrift, etwa die Anrufung von Maria oder einem Heiligen. Das bestätigt die Vermutung, dass es sich um jüdischen Privatbesitz handelt.

Aus allem Vorgetragenen wird damit klar: Die Fundstücke des Erfurter Schatzes sind als gegenständliche Quellen für die allgemeine Geschichte, die Wirtschafts- und Handwerksgeschichte, die Geschichte des Judentums wie die Kunst- und Kulturgeschichte von hoher, vielfach sogar herausragender Bedeutung. Darunter befinden sich einzigartige Stücke - das ist wahrhaftig keine Übertreibung - sondern diese Aussage beruht auf meiner Kenntnis der gotischen Goldschmiedekunst in ganz Europa. Alle so seltenen Schmuckstücke und Trinkgefäße sind für unsere Vorstellung der profanen Werke der Goldschmiede von höchstem Wert. Der Erfurter Schatz zeigt auf anschauliche und zugleich einzigartige Weise: Kostbarkeiten dieser Art besaßen wohlhabende jüdische Bürger, solche Geräte standen beim Kiddush am Vorabend des Sabbath auf dem Tisch, und so waren jüdische Leute, Männer wie Frauen, gemäß den einengenden städtischen Vorschriften geschmückt, wenn sie an einem Festtag, noch kurz vor der furchtbaren Katastrophe, über die Krämerbrücke spazieren gingen.

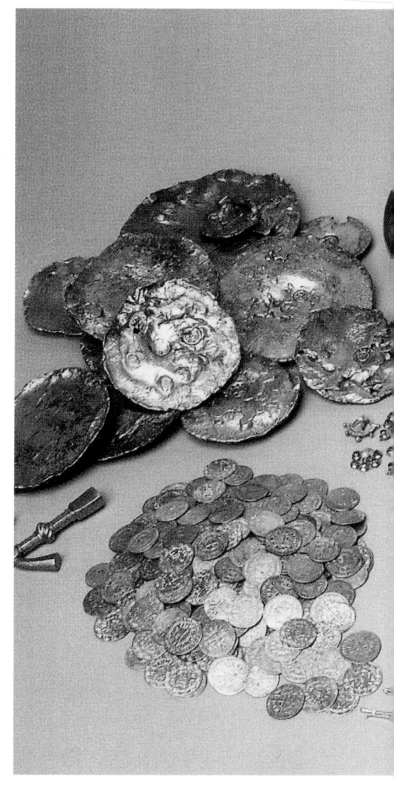

Lit.: Trésors de la Peste noire - Erfurt et Colmar, Musée national du Moyen Âge - Thermes et hôtel de Cluny, Paris, 2007.-Treasures of the Black Death, edited by Christine Descatoire, Wallace Collection, London 2009.- Maria Stürzebecher, Der Schatzfund aus der Michaelisstraße in Erfurt, in: Sven Ostritz (Hg.), Der Schatzfund. Archäologie - Kunstgeschichte - Siedlungsgeschichte (Die mittelalterliche jüdische Kultur in Erfurt Bd.1), Halle 2010, S. 60 - 213

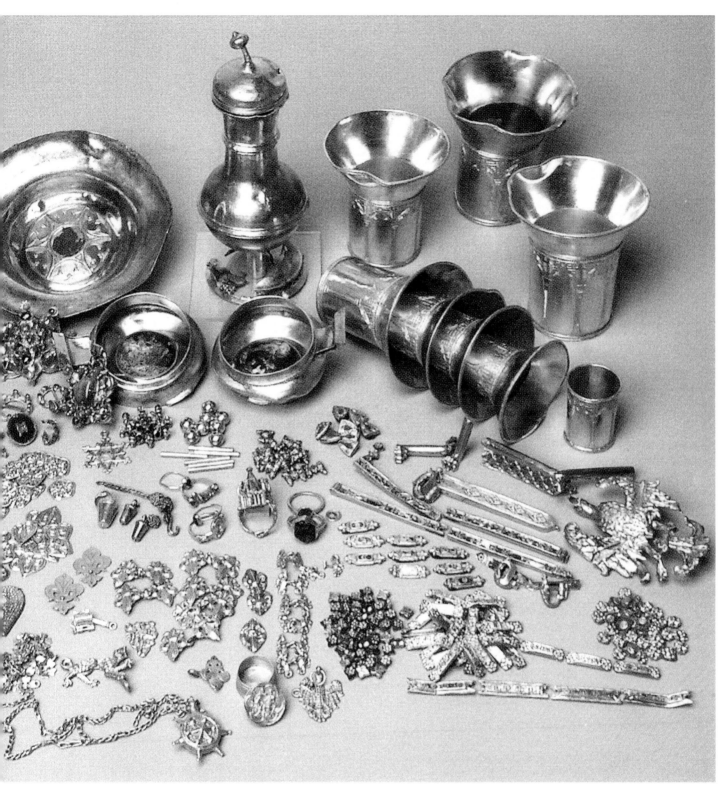

Der Schatz von Erfurt, vor 1349.- Erfurt, Alte Synagoge

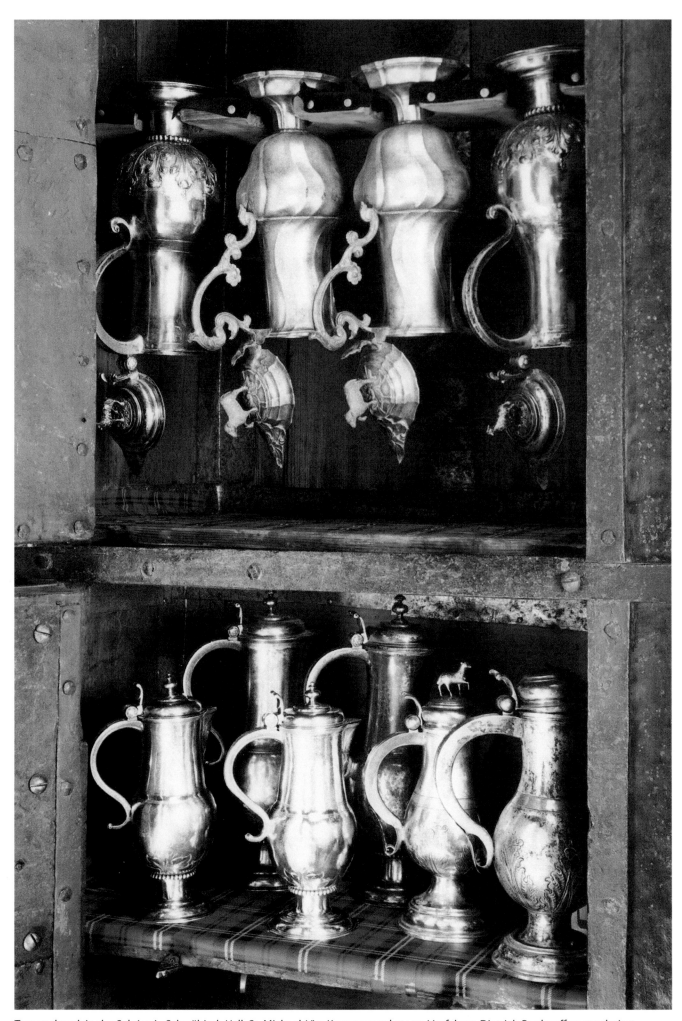

Tresorschrank in der Sakristei.- Schwäbisch Hall, St. Michael. Vier Kannen wurden von Vorfahren Dietrich Bonhoeffers gearbeitet.

Johann Michael Fritz

Das evangelische Abendmahlsgerät in Deutschland

Rede vor der Evangelisch-theologischen Fakultät der Universität Münster 2005

Spectabilis, sehr verehrte Mitglieder der evangelisch-theologischen Fakultät, sehr geehrte Damen und Herren,

In meiner Jugend war ich mehrere Jahre lang Obermessdiener der katholischen Kirche in Schloß Cappenberg, einem wunderbaren romanischen Bauwerk, der ältesten Abtei der Prämonstratenser in Deutschland. Manche von Ihnen werden jetzt vielleicht die Stirn runzeln, aber: Messdiener sind keine rein katholische Erfindung, denn Chorknaben hat es auch bei den Protestanten gegeben, wie auf diesem Gemälde zu sehen ist, das als Ganzes die Verlesung der Augsburger Konfession zeigt. In der katholischen Kirche hatten die Kommunionbänke nach dem Tridentinum ein besonderes Tuch, das die Gläubigen beim Empfang der Kommunion hochhoben. Außerdem hielten Meßdiener kleine Platten vor die Kommunikanten, damit nichts zu Boden fiele.

Entsprechend hat es Vorhalteplatten, die aus Silber gearbeitet und von beträchtlicher Größe waren, in protestantischen Kirchen Ostpreußens gegeben. Wegen ihrer virtuos getriebenen Darstellungen des Abendmahls gehören diese Platten zu den künstlerisch bedeutendsten Abendmahlsgeräten. Eine solche Platte, einst Besitz der Sackheimer Kirche in Königsberg, konnte kürzlich im Depot der Eremitage in St. Petersburg wiederentdeckt werden.

Die Tätigkeit als Messdiener war eine ausgezeichnete Voraussetzung für die Beschäftigung mit kirchlicher Kunst. Denn dadurch wurde mir Verständnis für die Liturgie und die Aufgabe der Kunstwerke vermittelt, besonders der Geräte bei der Messe. So bedurfte es wohl der seltenen Personalunion - Messdiener und Fach-

mann für alte Goldschmiedekunst - um zu dem jetzt vorgelegten Buch zu gelangen. Diese Erfahrungen wurden vertieft durch Johannes Kollwitz, meinen Lehrer in christlicher Archäologie an der theologischen Fakultät in Freiburg und durch Gespräche mit meinem hiesigen Mentor, Prälat Bernhard Kötting, der zweimal Rektor dieser Universität war.

Wie kam es nun zu diesem Buch? In meiner Heidelberger Zeit schlug mir eines Tages der Kirchenhistoriker Adolf Martin Ritter vor, mit ihm ein Seminar über Kunst im Protestantismus zu machen. Dass wir hier heute zusammenkommen, ist letztlich das Verdienst Ritters. Zu meiner Freude ist er heute unter uns. Was ich über protestantische Kunst wußte, war eigentlich nur, dass es Abendmahlsgerät gibt, worüber ein fundierter Artikel im Reallexikon zur deutschen Kunstgeschichte steht. Für dieses Seminar interessierten sich damals zwanzig Studenten der Kunstgeschichte, aber nur ein einziger der Theologie. Vasa sacra - die heiligen Gefäße, mit denen dem Auftrag Christi folgend „Tut dies zu meinem Gedächtnis", das Abendmahl gereicht wird - sind sie kein Thema für Theologen von heute?

Das evangelische Abendmahlsgerät

Eine der wesentlichsten Forderungen der Reformation war das Abendmahl unter beiden Gestalten. Der Holzschnitt von Albrecht Dürer aus dem Jahre 1523 zeigt absichtsvoll auf dem Tisch den Kelch und rechts die Weinkanne, denn in diesem Jahr wurde in Nürnberg zum ersten Mal in der Stadt das Abendmahl unter beiderlei Gestalt gereicht.

Was wissen wir über Abendmahlsgerät in Deutschland? Manche von Ihnen werden vielleicht einmal mit Respekt das Buch von Pater Joseph Braun S.J. „Das Christliche Altargerät", publiziert 1932, zu Rat gezogen haben. Da es im theologischen Seminar unbenutzt verstaubte, konnte es mir für einige Zeit geliehen werden. Aber in diesem Standardwerk werden nur ganz wenige Geräte erwähnt, so dass man den Eindruck gewinnt: Abendmahlsgerät, das gibt es kaum. Blickt man in die entsprechenden Artikel der großen Nachschlagewerke, der TRE und RGG, zu den Stichworten „Geräte, liturgische", so glänzen diese durch lapidare Kürze. Ihre Aussagen zu den evangelischen Geräten sind schlichtweg dürftig oder überhaupt nicht vorhanden - nicht gerade ein Ruhmesblatt für die Protestanten, denn da wären zu nennen gewesen: die ältesten Abendmahlskelche und Kannen, die ältesten Seiher und Versehkelche, alle aus den Jahren um 1540. Doch die bewussten Artikel beschränken sich stattdessen auf die christliche Frühzeit. Das ist auch kein Wunder, denn sie stammen von einem Kenner frühchristlicher Vasa sacra, meinem Vorgänger in der Görres-Gesellschaft. Jedenfalls: Die evangelischen Geräte waren und sind bis heute eine terra incognita.

Aber die Wirklichkeit sieht ganz anders aus. Denn als erstes muß hervorgehoben werden: in den Kirchen haben sich zigtausende Geräte erhalten, von denen viele von hohem theologischen, historischem und künstlerischen Wert sind, und das trotz des Dreißigjährigen Krieges und des Zweiten Weltkrieges. In meinem Buch werden davon nur 450 der wichtigsten Werke zum ersten Mal zusammenfassend vor Augen geführt.

Der Untertitel „Vom Mittelalter bis zum Ende des Alten Reiches" hat mehrfach Erstaunen, ja sogar Ablehnung hervorgerufen. Denn das „Alte Reich" - also das „Heilige Römische" - das nach 1000 Jahren Existenz 1806 unterging, ist gegenüber dem dritten ziemlich in Vergessenheit geraten. Aber mittelalterliche Vasa sacra in protestantischen Kirchen? das kann ja wohl nicht sein - so wurde mir gesagt - die wurden doch alle als ungeeignet eingeschmolzen, jedenfalls schrieb mir ein Kirchenpräsident: das Wort „Mittelalter" möge ich gefälligst aus dem Titel streichen. Das ist für calvinistisch gewordene Regionen wie Ostfriesland zwar richtig, denn dort steht in Inschriften auf neu gefertigten Bechern, dass sie aus dem Material papistischer Kelche gearbeitet seien. Aber die Lutheraner hatten nicht vollkommen mit der katholischen Tradition gebrochen, wie in meinem Buch „Die bewahrende Kraft des Luthertums, Mittelalterliche Kunstwerke in evangelischen Kirchen" zu lesen ist. Dieser Titel ist inzwischen zu einem geflügelten Wort geworden. Denn nicht nur die Kirchengebäude wurden übernommen, auch Altarretabel blieben in großer Zahl bis heute bewahrt. Diese Kontinuität zeigt sich beson-

ders bei den Kelchen, denn es wurde vorgeschrieben, vier bis sechs vorhandene, also vorreformatorische Stücke für den protestantischen Kult auszuwählen, dem sie noch heute dienen.

Daraus folgt: Nirgends haben sich so viele mittelalterliche Kelche erhalten wie in lutherischen Kirchen, wie diese hundert aus dem Besitz der Kirchenprovinz Sachsen zeigen. Ich denke, es sind im ganzen mindestens 2.000, wenn nicht mehr. In England sagte man mir mit Erstaunen angesichts dieser Zahlen: wir besitzen noch etwa 15! Wegen dieser überraschenden Kontinuität habe ich neben Präses Kock auch Kardinal Lehmann um ein Geleitwort gebeten.

Im vergangenen Sommer konnten wir 60 Kelche aus der Kirchenprovinz Sachsen in einer Ausstellung des „Museum of Western Art" in Tokyo zeigen, die von der dortigen lutherischen Kirche und der katholischen Bischofskonferenz unterstützt wurde (Abb. S. 26).

Die Einleitung zum Katalog hatte Yoshikazu Tokuzen, Rektor der evangelisch-theologischen Hochschule in Tokyo beigesteuert. Das Plakat der Ausstellung, die von 37.000 Besuchern gesehen wurde, zeigt einen kostbaren romanischen Kelch, photographiert im Dom von Magdeburg. Ich erlaube mir, den Katalog der Ausstellung als bemerkenswertes Dokument fernöstlichen Interesses an unseren liturgischen Geräten der Fakultät zu verehren.

Die Geräte der reformierten Konfession

In Deutschland folgte der größte Teil der Protestanten der Reformation Lutherscher Prägung, während die calvinistische Richtung erheblich weniger verbreitet war. Aus dieser Situation ergibt sich das starke Überwiegen der lutherischen Geräte. Der Bruch der Calvinisten mit der Tradition war viel radikaler und man suchte nach neuen Formen für die Vasa sacra, also Becher statt der bisherigen Kelche. In Ostfriesland haben sich die ältesten reformierten Abendmahlsbecher erhalten, gearbeitet 1576 in Aurich. Zu den ältesten gehört auch ein Becher in Hessen, von einem hugenottischen Goldschmied in Hanau geschaffen. Er ist dadurch bemerkenswert, dass auf den Schrifttafeln nur die verba sacramenti durch die Angabe etwa „Math.26" zitiert werden.

Dagegen wurden in der reformierten Grafschaft Bentheim 1604 mehrere Deckelbecher mit einem komplexen ikonographischen Programm für verschiedene Kirchen geschaffen. Der radikalste Reformer war Zwingli, der hölzerne Becher forderte, damit die Pracht nicht wiederkäme, doch genau das war dann bei den Lutheranern der Fall. Dass „protestantisch" stets „schön schlicht" sei, ist ein seit dem Bauhaus kultivierter Aberglaube.

Die Geräte der Lutheraner

Für das lutherische Abendmahl sind vier verschiedene Geräte notwendig: Kelch, Patene, Kanne, Hostiendose. Auf diesem Gemälde von 1568 sieht man eine Patene, eine Kanne und einen Kelch mit hoher Kuppa. Zum Trinken wurde in mittelalterlicher Tradition meist eine „fistula", ein Saugröhrchen, benutzt.

Die meisten Kelche folgen der Form der spätgotischen Vorgänger, das heißt, sie sind in sehr konservativer Art gearbeitet, wie ein Kelch, den die Stadt Regensburg 1541 für den protestantischen Gottesdienst anfertigen ließ. Manchmal besitzen die Kelche eine größere Kuppa, aber in der Regel bleibt es bei der kleinen. Denn erst in der Barockzeit - entgegen der gängigen Meinung - wurde die kleine Kuppa durch eine unförmig große ersetzt. Die traditionelle mittelalterliche Form wurde noch 1632 für einen goldenen Kelch verwendet, der mit weißem und schwarzem Email geschmückt ist und für eine Schwester des dänischen Königs gearbeitet wurde. Der Totenkopf bezieht sich theologisch auf den Schädel Adams und damit auf den Römerbrief 5, 12 - 19.

Hostiendosen besitzen in der Regel die traditionelle kleine mittelalterliche Form, aber manchmal sind sie auch repräsentativer. Eine Besonderheit von Augsburg waren mächtige Dosen mit umfangreichem theologischen Programm aus dem alten und neuen Testament, wunderbare barocke Werke, die in Konkurrenz zu den katholischen Monstranzen entstanden. Dargestellt ist die Bundeslade, die genau nach der Beschreibung im Exodus gestaltet wurde.

Neuschöpfungen im Süden Deutschlands

Für das lutherische Gerät wurden überwiegend traditionelle Formen verwendet. Aber in zwei süddeutschen Städten finden sich völlig gegensätzliche Formen, die man wirklich als Innovationen bezeichnen darf: Becher mit Deckeln und Schalen für Brotstücke, ebenfalls mit Deckeln. Diese Neuschöpfungen im Stil der Renaissance sind künstlerische Höhepunkte. Die Schalen von Augsburg, 1536 gearbeitet, waren bislang schon bekannt, aber die gleichzeitig entstandenen Becher und Schalen des Basler Münsters sind eine Neuentdeckung (Abb. S. 25).

Weinkannen

Kannen sind die eindrucksvollsten Werke des Abendmahlsgerätes. In katholischen Kirchen gab es seit dem Mittelalter nur Meßkännchen für Wein und Wasser. Aber für das Abendmahl unter beiden Gestalten waren große Kannen für den Wein erforderlich, ähnlich wie in der christlichen Frühzeit. Die Goldschmiede benutzten für dieses neue sakrale Gerät verschiedene Formen, die sie dem profanen Silber ihrer Zeit entlehnten. Daher finden wir höchst verschiedene Formen. Aber es war nicht immer möglich, sofort neue sakrale Kannen zu schaffen. Deshalb ist es typisch für das Abendmahlsgerät, dass weltliche Objekte zum liturgischen Gebrauch gestiftet wurden, vor allem Kannen. In evangelischen Kirchenschätzen - so etwas gibt es tatsächlich - haben sich daher viele kostbare profane Werke, meist aus der Renaissance, erhalten. Dafür zwei Beispiele: Dieser kleine Humpen wurde 1540 an die Kreuzkirche in Dresden gestiftet und begründete den Typus der späteren Dresdener Kannen. Dieses mächtige Gefäß aus der Mitte des 13. Jh. soll die Kanne der hl. Elisabeth sein, die 1231 starb. Diese - mit Verlaub gesagt - „Reliquie" wurde 1803 zur Abendmahlskanne. Aber seit dem späteren 16. Jh. entstanden dann viele Kannen, die wirklich als sakrale Gefäße gearbeitet worden sind, und zwar in sehr verschiedenen Formen. Manche Kirchen wie in Augsburg besitzen 8 Kannen. Die schönsten sind diese, die mit gegossenen Reliefs auf der Vorderseite geschmückt sind, einem christologischen Programm, das auf dem Credo in der Fassung des kleinen Katechismus Martin Luthers beruht. Wie gegensätzlich die Formen der Kannen sein können, zeigt das gleichzeitige Werk des Ulmer Münsters, das noch an Spätgotisches erinnnert. Es ist vollkommen, sogar oben, unten und seitlich, mit einem ikonographischen Programm bedeckt, das Martin Brecht besonders erfreute. Vermutlich war es von dem bedeutenden Münsterprediger Konrad Dieterich angegeben worden.

Das Abendmahlsgerät bietet noch eine weitere Überraschung: Im Alten Reich gab es viele künstlerisch bedeutende Städte. Berühmt für ihre Goldschmiedekunst war Augsburg, wo die besten liturgischen Geräte entstanden, nicht nur für die Katholiken, sondern ebenso für die Protestanten. Aber typischer für die Abendmahlsgeräte ist, dass sie nicht nur in großen Städten geschaffen wurden, sondern in vielen kleinen Orten. Unter den Meistern finden wir bekannte Künstler, aber auch viele, die meist gänzlich unbekannt waren. In Zusammenhang mit den vielen Produktionsorten möchte ich hervorheben: es gibt nicht das typisch deutsche Abendmahlsgerät, sondern das Typische ist vielmehr die formale Vielfalt. Die Geräte sind alles andere als homogen, vor allem die Kannen. Das Abendmahlsgerät ist so vielfältig wie die vielen Herzogtümer, Grafschaften und Städte unseres Landes. Man hat daher vom „Flickenteppich des hl. römischen Reiches" gesprochen.

Inschriften

Typisch ist schließlich noch: nahezu alle Stücke tragen Inschriften in deutscher, aber auch in lateinischer Sprache, theologische und solche mit den Namen der Stifter. Deshalb wird auf den Bildseiten des Buches jeweils eine Inschrift zitiert. Viele erzählen von bewegenden Ereignissen, besonders während des Dreißigjährigen Krieges, in vielen aber wird die eigene „memoria" auf ziemlich penetrante Weise zum Ausdruck gebracht. Das im späten Mittelalter übermäßig ausufernde Stiftungswesen wird bei den Abendmahlsgeräten noch weiter gesteigert, trotz der von Luther bekämpften Werkgerechtigkeit. Nicht vergessen sei: Manche Geräte haben auch in der jüngeren Vergangenheit bewegende Schicksale erlebt und dennoch glücklich überlebt.

Eine abschließende notwendige Betrachtung

Zum Schluss einige Worte darüber, wie die weitere Existenz dieser Goldschmiedewerke in unserer Zeit bedroht ist. Da ist zunächst der Diebstahl. Zwei Kannen, die bei Kriegsende gestohlen worden waren, konnten kürzlich an ihre Bestimmungsorte zurückgegeben werden. Aber bedrohlicher ist die stetig wachsende Entchristlichung und das fehlende Interesse vieler Theologen an ihren Geräten, wie dies Bild zeigt. Dieses Desinteresse verrät sich besonders bei deren mangelnder Pflege: sie wurden oft in schlechtem Erhaltungszustand aufgefunden, manche mußten ungeputzt photographiert werden, und - wenig appetitlich - etliche Kannen enthielten im Boden einen roten Sirup, eine Dose verschimmelte Hostien. Ein Kirchenschatz mit historisch bedeutenden Objekten wurde aus einer Kirche in Baden in den siebziger Jahren an die Mission in Kamerun abgegeben, aber - o Wunder - zwanzig Jahre später wieder zurückerbeten.
So gut wie alle Geräte waren im Zusammenhang fast völlig unbekannt, obwohl die meisten von ihnen in den Bänden der Bau- und Kunstdenkmäler, dieser großartigen Leistung der Denkmalpflege, verzeichnet sind. Nur wenige Geräte befinden sich in Museen, aber die Masse ist noch ! in den Sakristeien verborgen. Das letzte Bild zeigt den Tresor von St. Michael in Schwäbisch Hall: im unteren Fach stehen vier gotische Kelche, alle noch in Gebrauch, und oben viele Kannen, darunter vier, die von Vorfahren Dietrich Bonhoeffers gearbeitet worden sind.

Diese Kontinuität, dass alle Geräte noch für den Gottesdienst gebraucht werden, ist großartig. Aber wir müssen besorgt die Frage stellen, wielange noch? Vor wenigen Monaten stand im „Spiegel" ein süffisanter Artikel über die Finanznot der Kirchen. Der Text gipfelte in dem Rat, doch die immensen Kunstschätze, diesen ganzen unnützen Kram, zu verkaufen. Die Frage ist bloß: Wer zahlt etwas für vasa sacra, die mehr denn je in Auktionskatalogen erscheinen? Die öffentlichen Kassen sind leer und die Museen interessieren sich wenig für christliche Kultgeräte. Auch wenn man die Kassandrarufe eines langjährigen Museumskonservators nicht gern hört, sei gesagt: Dieses Buch wird zu einem Zeitpunkt veröffentlicht, in dem aller kirchlichen Kunst, den Gebäuden wie deren Inhalt, große Gefahren drohen – besonders durch den Verlust ihrer Funktion. Allenthalben ist vom notwendigen „Aufgeben" von Kirchengebäuden die Rede, „Umwidmen" nennt man das.

Und wie soll das mit den Abendmahlsgeräten geschehen? Sollen sie weltlichem Gebrauch zugeführt werden? Viele der Kannen waren ja einst profan, sollen sie nach sakralem Zwischenspiel wieder profan werden? Auch aus diesem Grund wird hier erstmals eine Dokumentation vorgelegt, bevor die Geräte ihre sakrale Funktion verlieren und damit ihre historischen Standorte. Gegen den Zeitgeist kämpfen, ist schwer. Aber eines möchte ich doch durch dieses Buch bewirken: dass die Theologen beider Konfessionen sich ihres kostbaren Besitzes bewusst werden und Maßnahmen zur weiteren sakralen Verwendung und Bewahrung ergreifen.
Und noch etwas: mein Buch hat auch einen ökumenischen Aspekt, der in den Geleitworten von Präses Kock und Kardinal Lehmann zum Ausdruck kommt. Ein solches Buch bedarf für die Theologie kundiger Fachleute als Helfer, von denen einer, Jan Harasimowicz in Breslau, der beste Kenner evangelischer Kunst, wie der Hauptautor Messdiener war. Die theologische Einleitung stammt zu meiner Freude von Martin Brecht, der in kollegialer Weise das Manuskript kritisch gelesen und manche Korrekturen angebracht hat, wofür ich ihm auch hier nachdrücklich danke. Die Erläuterung der Inschriften hat Pastorin Annette Reimers beigesteuert, die lange Zeit Hilfskraft bei mehreren Kollegen Ihrer Fakultät gewesen ist. Sie ist mir drei Jahre überaus hilfreich zur Hand gegangen.

Es war nicht leicht, ein solches Buch zu finanzieren, wobei es nicht nur um den Druck ging, sondern auch um die Beschaffung von Photos und die Honorierung mehrerer Helfer. In aller Offenheit sei gesagt: der Hauptanteil der Kosten wurde von privater Seite getragen. Dankbar sei die Munifizenz der „Rudolf August Oetker-Stiftung für Kunst, Kultur, Wissenschaft und Denkmalpflege" hervorgehoben. Aber es muß auch gesagt werden: Die evangelischen Kirchen haben diese Publikation ihrer Schätze allenfalls symbolisch unterstützt.

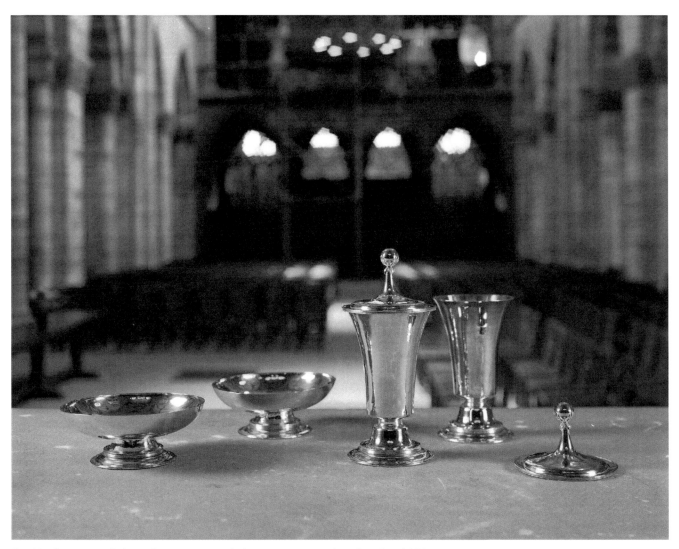

Zwei Becher mit Deckeln und zwei Hostienschalen. Zweites Viertel 16. Jh. – Basel, Münster

Bleibt zum Schluss Dank zu sagen: der evangelisch-theologischen Fakultät der Universität Münster und ihrem Dekan, Professor Reuter für die Verleihung des Doktors der Theologie ehrenhalber. Es erfüllt mich mit einigem Stolz, dass Ihre Fakultät einem Nicht-Theologen und Katholiken diese hohe Auszeichnung zuerkannt hat. Ich danke Professor Hauschild für die würdigenden Worte der Laudatio. Und schließlich: Dank für diese Ehrung im Namen der vasa sacra, die aufgrund der Bilder in dem Buch nun gewissermaßen für sich selbst sprechen können.

Lit.: Johann Michael Fritz, Das evangelische Abendmahlsgerät in Deutschland, Vom Mittelalter bis zum Ende des Alten Reiches, mit Beiträgen von Martin Brecht, Jan Harasimowicz und Annette Reimers sowie Geleitworten von Manfred Kock und Karl Lehmann,Leipzig 2004

Plakat der Ausstellung „Kelche. Goldschmiedekunst des Mittelalters aus evangelischen Kirchen Ostdeutschlands",
Tokyo, Museum of Western Art, 2004

Johann Michael Fritz

Kelche - Goldschmiedekunst des Mittelalters aus evangelischen Kirchen Ostdeutschlands

Rede zur Eröffnung der Ausstellung im National Museum of Western Art in Tokyo, 29.6 - 15. 8. 2004

Für Professor Mikinosuke Tanabe, Tokyo

Der Text bietet eine gekürzte Fassung. Auf einige Passagen, die bereits ähnlich in den beiden ersten Beiträgen begegnen, wurde verwiesen und daher nur Auszüge wiedergegeben, die sich speziell an japanische Zuhörer richteten.

Einführung in die mittelalterliche Goldschmiedekunst

Gold und Silber galten neben Edelsteinen in vielen Kulturen der Welt den Menschen als das Kostbarste, was ihnen die Natur bot. Es war daher nur naheliegend, dass sie aus diesen seltenen und daher wertvollen Materialien Kultgegenstände für ihre Religion und Insignien und Schmuck für ihre Herrscher und Anführer schufen. Hochgestellte Persönlichkeiten, Männer wie Frauen, durften sich mit goldenen Ketten, Ringen oder Armbändern schmücken. Und nicht zu vergessen ist, dass aus den edlen Metallen mit Hilfe von Prägestempeln Münzen, also Geld, hergestellt wurden.

Auch die Christen haben schon sehr früh für ihren Kult kostbare Gegenstände aus Gold und Silber benutzt. Es handelte sich um Geräte, wie sie für die weltliche Tafel bei wohlhabenden Personen in der Spätantike allgemein üblich waren. Aus mehreren Schatzfunden, wie in Kaiseraugst in der Schweiz, haben sich solche kostbaren, teilweise sehr schweren Platten, Schalen, Trinkgefäße und Löffel aus dem 4. Jahrhundert n. Chr. erhalten. Es entstanden, analog zu den weltlichen die heiligen Geräte (lateinisch vasa sacra), die für den wichtigsten Bestandteil des christlichen Gottesdienstes, der Messe, gebraucht werden, mit der sie an das letzte Abendmahl Christi erinnern. Dafür waren Teller (lateinisch: patena, übernommen von dem griechischen Wort) für das Brot und Trinkbecher (lateinisch: calix) für den Wein notwendig, und das bis auf den heutigen Tag.

Diese Bezeichnungen aus der Antike für Kelch und Patene wurden in die Sprachen Europas aufgenommen, aber so verschieden abgewandelt, dass die Herkunft vom ursprünglichen Wort schwer zu erkennen ist. Dies zeigt sich besonders an dem lateinischen Wort calix, worunter man ein Trinkgefäß auf einem Fuß verstand. Daraus wurde dann die Bezeichnung für das sakrale Trinkgefäß: im Französischen und Italienischen calice, zwar gleich geschrieben, aber verschieden ausgesprochen, im Englischen chalice und im Deutschen Kelch.

Die in der Ausstellung gezeigten deutschen Kelche des Mittelalters stehen also ganz in der Tradition, die in der Spätantike begründet wurde. Wie in den Städten des römischen Reiches gab es auch in europäischen Städten des Mittelalters viele Goldschmiede, die in erster Linie Schmuck und Trinkgefäße für die Herrschenden und Wohlhabenden, Adlige wie Bürger, aber in besonderem Maße Geräte für den Gottesdienst schufen. In einer der größten Städte Europas, in Köln, soll es um 1400 bis zu einhundert Goldschmiede gleichzeitig gegeben haben, die ihre Werkstätten in einer Straße nebeneinander hatten. Diese Straße hieß bereits im 12. Jahrhundert auf lateinisch „inter aurifabros", auf deutsch „Unter Goldschmieden". Und so heißt die Straße südlich des Kölner Domes noch heute. Übrigens befindet sich dort jetzt ein Reisebüro mit dem Namen „Fudji-Tours".

Im folgenden Abschnitt wird eine mittelalterliche Werkstatt der Goldschmiede beschrieben. (Vgl. dazu genauer die beiden ersten Beiträge, S. 6 und S. 12). Der hier folgende Abschnitt wurde speziell für japanische Zuhörer geschrieben.

Das Material

Gold und Silber gab es in Mitteleuropa nicht allzu viel und es war mühselig und gefährlich zu gewinnen, in Bergwerken mit primitiver Technik und wenig Sicherheit für die Bergleute. Außerdem versuchte man, Gold aus dem Sand der Flüsse wie dem Rhein zu waschen, was jedoch nur wenig erbrachte. Wie das damals vor sich ging, zeigt ein Altargemälde von 1521 in der Kirche von Annaberg im Erzgebirge, das seinen Namen nach den dort gefundenen Erzen erhalten hat. Außerdem vermittelten Holzschnitte, wie das Buch von Agricola: „de re metallica" von 1556, einen Eindruck von der damaligen Technik.

Da es in Europa verhältnismäßig wenig Gold gab, verwundert es nicht, dass Marco Polo, der berühmte Entdeckungsreisende aus Venedig, besonders an dem Vorkommen von Gold interessiert war. Deshalb berichtete er um 1280/90 bei der ersten Erwähnung Japans in einem europäischen Text - er nennt es „zipangu" - was man ihm in China erzählt hatte: „Gold gibt es bei ihnen in größtem Überfluss". In einem Prospekt der japanischen Zentrale für Fremdenverkehr fand ich im Text zur Stadt Niigata, dass die Insel Sado berühmt für ihre Goldminen sei. Während der Edo-Zeit (1603 - 1868) wurde hier in Bergwerken Gold gewonnen. Da Gold in Europa so überaus kostbar war, wurden die ausgestellten Kelche aus dem billigeren Silber gearbeitet und dann mit einer hauchdünnen Vergoldung überzogen.

[Das Kapitel „Die Techniken und künstlerischen Mittel". Da in Japan das Treiben mit dem Hammer nicht üblich war, wurde diese Technik näher beschrieben (siehe hier S. 6 und S. 12). Dafür wurde aber darauf hingewiesen, dass in Japan wie in Europa das Gießen in Bronze geübt wurde, wie es die riesigen Statuen von Buddha zeigen. Was die Goldschmiede im Mittelalter alles schufen und über den handwerklichen und künstlerischen Entstehungsprozess ihrer Arbeiten wird auf S. 14 näher berichtet.]

Verehrte japanische Besucher, Sie haben nun sechzig Kelche, Werke von deutschen Goldschmieden des Mittelalters, gesehen. Wenn Sie genauer wissen wollen, was diese Künstler damals noch geschaffen haben, dann studieren Sie die Abbildungen in der angegebenen wissenschaftlichen Literatur. Wenn Sie diese Werke, darunter weltliche und sakrale Gegenstände, in ihre Betrachtung mit einbeziehen, dann werden Sie die gezeigten Kelche im Zusammenhang erst vollständig verstehen.

Lit: Kelche - Goldschmiedekunst des Mittelalters aus evangelischen Kirchen des Mittelalters, National Museum of Western Art, Tokyo 2004. Katalog der Ausstellung in japanischer Sprache mit vollständiger deutscher Übersetzung.

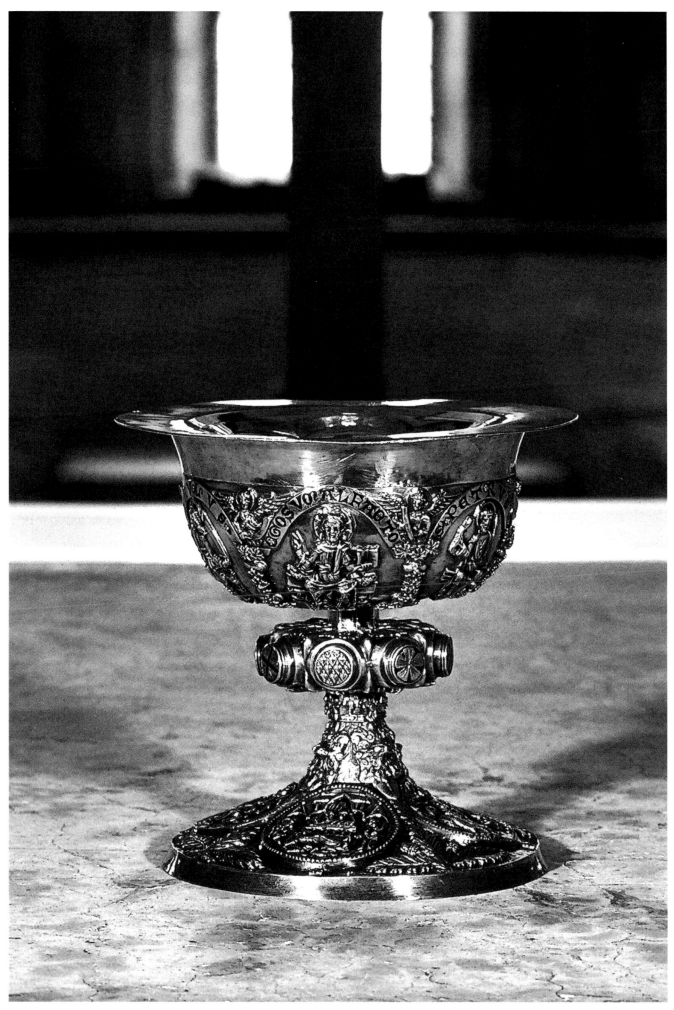

Spätromanischer Kelch, Mitte 13. Jahrhundert, aus einer Kirche des Kirchenkreises Haldensleben-Wolmirstedt (Sachsen-Anhalt)

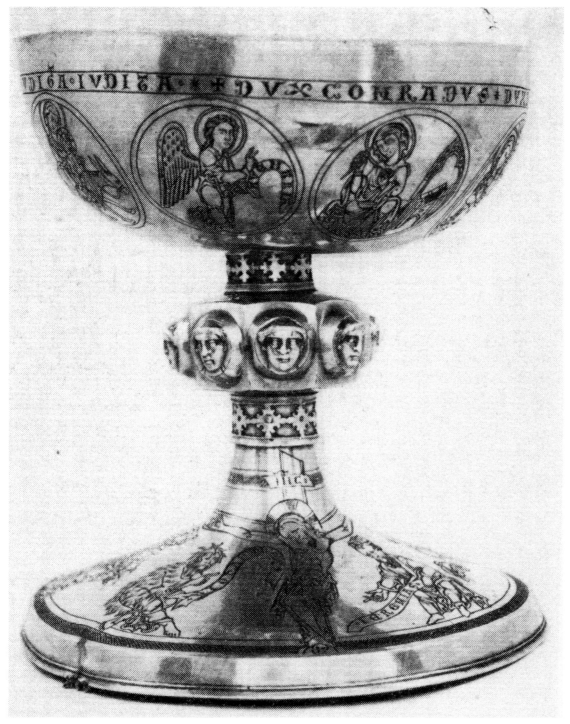

Kelch um 1238.- Płock, Kathedrale, Domschatz

Zu den nachfolgend geschilderten glücklichen Zufällen gehört die Begegnung mit Ryszard Knapiński, der aus der Nähe von Płock an der Weichsel stammt. Später wurde er Professor für christliche Ikonographie an der katholischen Universität Lublin. Als junger Priester war er einige Jahre Leiter des Museums seiner Heimatdiözese Płock gewesen. Als solchem war es ihm 1987 vergönnt, zwei kostbare Stücke des dortigen Domschatzes in seinem Auto aus Warschau an ihren Heimatort zurückzuführen. Diese waren unmittelbar nach Kriegsbeginn 1939 von der SS-Organisation „Ahnenerbe" beschlagnahmt worden und konnten, nachdem sie in abenteuerlicher Odyssee nach West-deutschland gelangt waren, dank Vermittlung eines britischen Kunstschutzoffiziers in Düsseldorf, zunächst nach Warschau ans Polnische Nationalmuseum übergeben werden.

Es handelte sich um einen Kelch und die zugehörige Patene, die Herzog Konrad von Masowien 1238 gestiftet hatte, außerdem um das Büstenreliquiar des hl. Sigismund, das König Kasimir der Große von Polen 1370 dem Domschatz verehrt hatte. Auch die kostbare Bibel des 12. Jahrhunderts aus dem Domschatz hatte ein ähnliches Schicksal. Sie wurde 1943 nach Königsberg entführt, kam aber glücklich Ende März 1945 mit dortigen Archivalien auf einem Schiff nach Schleswig-Holstein. Für die inzwischen in Göttingen aufbewahrte Bibel gelang, wieder dank der Mitwirkung des Kunstschutzoffiziers, die Rückgabe an Polen und dann an den Dom von Płock. Etwas später konnte Knapiński seine Habilitationsschrift über diese Bibel verfassen. Auch die 1197 für Płock ausgestellte Papsturkunde wurde 1943 gleichfalls nach Königsberg verschleppt. Sie hat vermutlich die Zerstörung der Stadt und die Eroberung durch die sowjetische Armee nicht überlebt.

Johann Michael Fritz

Vom Zufall

Rede gehalten in Oranienbaum bei Dessau
Für Prof. Dr. Ryszard Knapiński, Lublin, zum Goldenen Priesterjubiläum 2016

Dieser kurze Titel klingt nach einer tiefsinnigen Betrachtung, die gewiss sehr gelehrt und nicht leicht verständlich zu werden verspricht. Aber keine Angst, das wird hier heute keine akademische Vorlesung, denn es handelt sich keineswegs um eine philosophische Abhandlung, aber auch um keine Predigt - denn dafür ist unser Jubilar zuständig. Vielmehr geht es ganz konkret um wirkliche Ereignisse aus dem täglichen Leben, die vielfältig mit dem Zufall und natürlich mit unserem Jubilar zu tun haben. Also: die Rede berichtet von allerlei Zufällen, die über unseren braven polnischen Priester in verschiedenen Phasen seines Lebens hereingebrochen sind und die er geduldig und gottergeben hingenommen hat.

Da ging doch eines Tages - ich glaube, es war im Jahre 1994 - in der Altstadt von Heidelberg unter lauter japanischen Touristen ein polnischer Priester spazieren. Natürlich war er für Eingeweihte deutlich als solcher an seinem weißen Kragen erkennbar. Und der wagte sich mutig in die Stadt des streng reformierten Heidelberger Katechismus von 1563, denn ausgerechnet dort wollte er auf Jagd nach Darstellungen von polnischen Heiligen gehen, die er in der Universitätsbibliothek zu finden hoffte. Daher wandte er sich Hilfe suchend an das Kunsthistorische Institut der Universität, übrigens der ältesten in Deutschland, gegründet 1386, also kurz nach Krakau. Dort wurde unser unermüdlicher Forscher an dessen guten Geist, eine liebenswürdige Dame verwiesen, die sonst stets geduldig und einfühlsam Scharen von Studenten betreute und sich nun einem Professor aus Polen widmete. Als dieser der akademischen Rätin Dr. Helga Kaiser-Minn sein Anliegen vorgetragen hatte, sagte diese sogleich: „da haben wir doch in unserem Institut einen Kollegen, der dank der Begegnung mit Professor Piotr Skubiszewski seit vielen Jahren gute Beziehungen nach Polen hat". Und sie ging über den Flur und klopfte an die Tür des Kollegen, und - o Wunder: welch ein Zufall - der war wirklich in seinem Zimmer.

Der hörte sich wohlwollend das Anliegen des Besuchers aus dem so fernen Lublin an und erwiderte sogleich:

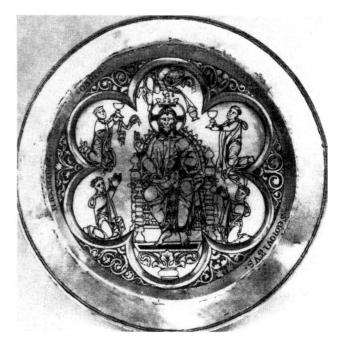

Patene um 1238.- Płock, Kathedrale, Domschatz

„oh ja, da geht es also um Kupferstiche von zwei Kölnern, dem Verleger Peter Overath und dem Maler und Kupferstecher Augustin Braun aus dem frühen 17. Jahrhundert - und ich kenne sogar den Kollegen Horst Vey, der darüber publiziert hat, denn mit ihm habe ich viele Jahre lang barocke Trios und Quartette gespielt. Jetzt ist er Direktor der Kunsthalle in Karlsruhe, den rufen wir gleich einmal an": Damit war - wiederum welch glücklicher Zufall - der Kontakt geknüpft und unser Forscher mächtig begeistert.

Da es nach Matthäus 25 Christenpflicht ist, „Hungrige zu speisen und Durstige zu tränken", wurde noch schleunigst für das Abendessen eingekauft, unter anderem Schwarzwälder Schinken. Bei ernsthaften Getränken, natürlich mit badischem Wein, stellte sich heraus, dass der Gast Professor für christliche Kunst und Ikonographie war. Deshalb wurde er sofort für die „Görres-Gesellschaft zur Pflege der Wissenschaft" geworben. Diese war 1876 während des Kulturkampfes von katholischen Intellektuellen gegründet worden. Das traf sich gut, denn ich hatte gerade 1994 innerhalb dieser Gesell-

Prof Dr. Ryszard Knapiński, Lublin, und Botschafter a.D. Dr. Walter Nowak, Bad Honnef, auf der Generalversammlung der Görres-Gesellschaft in Bonn, 2015

schaft die Leitung der Sektion für Kunstgeschichte übernommen.

Dank der Teilnahme an den jährlichen Generalversammlungen ergaben sich - mehr oder minder zufällig - wiederum eine Fülle weiterer Begegnungen, wie z.B. mit den gut protestantischen Thieles aus Wolfenbüttel. Dieser Chirurg hatte bei mir telefonisch Rat gesucht, und zwar für die von ihm und seiner Frau betreute Kirche in Osterwieck, das nun nicht mehr hinter dem eisernen Vorhang verborgen lag. Freilich konnte ich ihm nicht empfehlen, eine Magisterarbeit mit komplizierten Forschungen zur Osterwiecker Kirche zu vergeben, denn das konnte bei dem Mangel an Kenntnissen der christlichen Religion und darüber hinaus dem Mangel an Vertrautsein mit Wappen und Hausmarken kaum Erfolg versprechend sein. Stattdessen wurden nun auch Thieles für die Görres-Gesellschaft geworben und sie haben ebenso an vielen Sitzungen meiner Sektion für Kunstgeschichte teilgenommen wie der Kollege aus dem fernen Lublin.

Eine Folge davon war: die neuen Mitglieder entdeckten bald eine gemeinsame Liebe für das Hochgebirge und so kam es zu mehrfachem Erstürmen hoher Gipfel in den Dolomiten. Dank dieser Bekanntschaft ergab sich daraus, dass vor 10 Jahren, ganz in der Nähe des zitierten Osterwieck, in einem wieder besiedelten Benediktinerkloster in Huysburg schon ein Jubiläum gefeiert werden konnte. Als Revanche konzelebrierte Ryszard 2006 beim Hochamt zu meinem 70. Geburtstag in der ehemaligen Stiftskirche von Cappenberg, der ersten Kirche der Prä-

monstratenser in Deutschland. Aber das ist nun schon mehr als zehn Jahre her.

Auch sonst gab es keinen Mangel an diversen Zufällen, etwa an den vielen Orten in deutschen Gefilden, an denen sich der geistliche Gastarbeiter aus dem fernen Płock an der Weichsel überall als Seelsorger getummelt hat. Das geschah nicht nur in einem untergegangenen Staat, sondern sogar in den westlichen deutschen Regionen wie Bayern, darunter in München St. Peter und bei den Franziskanerinnen von Schönbrunn nördlich davon, wo auch schon wieder ein Jubiläum gefeiert wurde. Dann gab es da noch einen Ort im hohen Norden Westdeutschlands namens Sögel, der noch nördlich des Teutoburger Waldes gelegen ist. Auch dort war der unermüdliche Seelsorger erfolgreich tätig.

Aber wie schon angedeutet verbrachte er zuvor viele Jahre in Mitteldeutschland, also in dem Gebiet, das einmal die DDR war, und dabei spielten - soviel ich weiß - Chemnitz und hier in Anhalt Oranienbaum eine prägende Rolle. Überall konnte der Gast aus Polen auf vielfältige Weise Erfahrungen sammeln, was es mit den deutschen Stämmen, ihren Eigenarten und den Deutschen im Ganzen auf sich hat. Und das ging leicht, hatte doch der junge polnische Priester tapfer - wie er mir erzählte - mit Hilfe von Schallplatten deren Sprache gelernt: kaum vorstellbar, wie das im einsamen Kämmerchen mit großer Energie so gut gelingen konnte. Das hatte die fabelhafte Folge, dass er nun sogar auf deutsch predigen konnte. So lernte er auf diese Weise deutsche Menschen kennen: in Sachsen, Sachsen-Anhalt, Bayern,

Franken, Westfalen und sogar in Friesland. Aber es gab auch das Umgekehrte, denn es gelang dem Globetrotter zwischen Polen und den damals beiden deutschen Ländern dem in Heidelberg gefundenen Kollegen und Freund auch von seinem Land Polen bleibende Eindrücke zu vermitteln, insbesondere von der so belasteten jüngsten Vergangenheit. Ich war schon 1976 für mein Buch „Goldschmiedekunst der Gotik in Mitteleuropa" nach Polen gereist und hatte dort unerwartet hilfreiche und freundschaftliche Aufnahme gefunden. Ich erhielt - welch Wunder - eine Fülle hervorragender Photos für mein Buch. Das war in anderen kommunistischen Ländern unerwünscht, wenn nicht gar verboten, da man im Ostblock stets Spionage vermutete.

Aber in Polen sah man das damals schon viel lockerer, denn - so ein polnischer Kollege - „wir, d. h. die polnischen Kunstwerke, gehören doch auch in das geplante Buch mit dem Begriff Mitteleuropa im Titel, denn wir sind doch nicht Osteuropa unter mongolischem Einfluss".
Es folgten 1980 noch eine Reise mit Dienstwagen der polnischen Akademie der Wissenschaft nach Danzig, und zwar kurz vor dem Aufstand von Solidarnosc, etwas später 1986 die Teilnahme an einer Konferenz anlässlich der Restaurierung der künstlerisch bedeutenden silbernen Engel für den Altar der Schwarzen Madonna in Tschenstochau. Diese waren, das ist bemerkenswert, im fernen Augsburg geschaffen worden. Nun wurden sie - und das war für 1986 wahrhaftig erstaunlich, weil das noch vor der Wende erfolgte -, irgendwie nach München transportiert und dort restauriert.
Schließlich gab es für den in Westfalen groß gewordenen Freund einen schönen Besuch in Lublin mit einem Ausflug an den Bug, also bis zur heutigen östlichen Grenze Polens. Dort in der Lubliner Burgkirche sah ich überraschend einen mir bekannt vorkommenden hohen Geistlichen - und wiederum welch Zufall - es war der mir bekannte Weihbischof von Münster, Ostermann, der dann von Ryszard geziemend begrüßt wurde. Danach fragte Ryszard mich: „Möchtest du auch Maidanek besuchen" und ich antwortete: Ja, das ist Pflicht für jeden Deutschen." So begleitete er mich auf unserem in tiefem Schweigen erfolgenden Gang durch das Vernichtungslager. Dafür bin ich ihm sehr dankbar. In Warschau besuchten wir etwas später noch zusammen den Platz mit dem Güterwagen, diesem so eindrucksvollen Denkmal zur Erinnerung an den Abtransport der jüdischen Bevölkerung.

Kunstgeschichte ist - wie manche meinen - keine sehr seriöse Wissenschaft. Denn da ergibt sich so manches nur durch den Zufall: da kann man noch so systematisch planen und meist vergeblich nach Möglichkeiten zur Lö-

Bibel, mit Darstellung des Propheten Ezechiel, zweites Viertel 12. Jahrhundert.- Płock, Kathedrale, Domschatz

sung suchen, ja auch das konsequente Durchdenken der jeweiligen Probleme bleibt oft erfolglos: Da hilft buchstäblich nur der Zufall, ich denke, dass unser Jubilar von etlichen berichten könnte und sei es nur von unserer zufälligen Begegnung 1994 in Heidelberg. Auch ich wüßte einiges aufzuzählen. Aber das zu berichten, würde jetzt zu weit führen.

Über die Zufälle, von denen hier berichtet wurde, kann man wirklich nur staunen. Beide Begriffe, Zufall wie Staunen, spielen in philosophischen Schriften des berühmten Kardinals Nikolaus Cusanus aus dem 15. Jahrhundert eine wichtige Rolle. Bemerkenswert ist in diesem Zusammenhang seine Abhandlung „Vom Staunen". Da Ryszard die Trierer Tagung der Görres-Gesellschaft geschwänzt hatte, so versäumte er leider den Besuch des vom Kardinal gestifteten eindrucksvollen Spitals in Cues an der Mosel. Wegen der zitierten Begriffe Zufall und Staunen gibt es sogar eine überraschende ganz moderne Parallele, die ich erst während des Schreibens dieses Textes entdeckte: ein berühmt gewordener Schriftsteller, der Deutsch-Iraner Navid Kermani, hielt vor einiger Zeit in Frankfurt eine Poetikvorlesung mit dem Titel: „Über den Zufall". Und demselben Autor - das ist ein wirklicher Glücksfall - verdanken wir ein aktuelles Buch mit dem Titel „Ungläubiges Staunen über das Christentum", darin finden sich bedenkenswerte und lesenswerte Betrachtungen ausgewählter Kunstwerke christlicher Kunst, und das von einem Muslim.

Gottes Wege sind unerforschlich, wie und warum er uns eine solche Fülle von überaus verschiedenen Zufällen bescherte, und - damit schließt sich nun der Kreis - mit unserer glücklichen und heiteren Zusammenkunft hier in Oranienbaum bei Dessau.

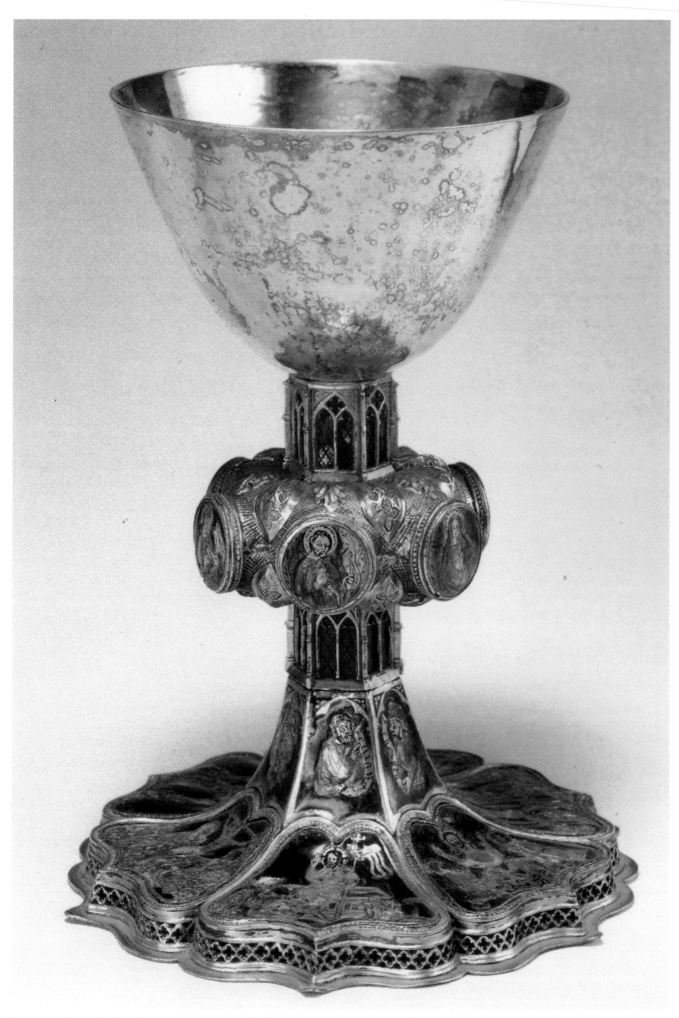

Kelch, Straßburg, 2. Viertel 14. Jahrhundert.- Madrid, Museo Arqueológico Nacional

Johann Michael Fritz

Studies of Gothic enamel in the German lands

Vortrag auf dem „Medieval enamel Colloquium" im Britischen Museum London 1997 – in deutscher Sprache

Dreimal haben wir uns bei unserem „British Museum Enamel Colloquium" mit transluzidem Email des 14. Jahrhunderts beschäftigt. Zum ersten Mal war das im Jahre 1980 und seit damals gehöre ich zu der liebenswerten Bruder- und Schwesternschaft der Erforscher alten Emails. 1990 widmeten wir uns beim 11.Colloquium wieder dem „Gothic Basse-taille Enamel". Aber schon vorher mußte bei dem aufregenden achten Colloquium 1987, das sich mit „Fakes, Copies and Pastiches of medieval Enamel" befaßte, auch von transluzidem Email die Rede sein.

Die erste Erwähnung des Begriffes in einem deutschen Text stammt bereits aus dem Jahre 1859. Es ist bemerkenswert, dass dafür die französische Form „émaux translucides" verwendet wurde. Wie mir Norbert Jopek mitteilte, handelt es sich bei diesem Artikel um eine Übersetzung aus dem Französischen. Das erklärt die Verwendung des Begriffes unmittelbar. Diese Worte benutzte man aber nicht etwa bei der Besprechung neu entdeckter gotischer Emails, nein, sie finden sich in einem Artikel über Fälschungen. Dieser Text eines namentlich nicht genannten Insiders mit dem Titel „Antiquitäten-Fabriken" ist zu lesen im „Organ für christliche Kunst", Bd. 9, 1859, S. 10. Dort spricht der Verfasser von gefälschten Emails, die zu dieser Zeit in Paris und Köln gearbeitet wurden. Den Ausdruck kannte der Autor zweifellos durch Publikationen französischer Gelehrter wie Jules Labarte oder das „Dictionnaire d'orfèvrerie, de gravure et de ciselure chrétienne" des Abbé Charles Texier, das kurz zuvor 1857 in Paris erschienen war.

Entsprechend dem Thema unseres Kolloquiums, dem 17. und letzten von Neil Stratford organisierten, will ich von „Gothic enamel in the german lands" berichten und zwar in drei Kapiteln: „yesterday, today and tomorrow", dabei muß auch von „fakes, copies and pastiches" die Rede sein.

I. Yesterday

Der erste Höhepunkt in der Wiederentdeckung mittelalterlicher Goldschmiedekunst und damit der verschiedenen Emailtechniken war die Zeit zwischen 1840 und 1860. Beteiligt daran waren antiquarisch gebildete Kenner und Goldschmiede. Man bemühte sich mit großem Fleiß, das Neuentdeckte mit Abbildungen zu publizieren. Meist waren es einfache, aber klare Zeichnungen, gelegentlich Lithographien oder sogar Drucke in zu bunten Farben, wie im „Organ für christliche Kunst" in Köln oder in den „Mittheilungen der kaiserlich-königlichen Central-Commission zur Erforschung und Erhaltung der Baudenkmale" in Wien. Die Goldschmiede benötigten gute Vorbilder, vor allem aus gotischer Zeit. Denn die Gotik galt dieser Phase des 19. Jahrhunderts als der einzig mögliche sakrale Stil, der nachzuahmen war. Viele Goldschmiede konnten die Originale in den Kirchenschätzen unmittelbar studieren, etwa dank der Vermittlung des Kanonikus Franz Bock in Aachen. Aber sie verfügten auch über die gerade erschienenen Publikationen, deren Abbildungen als bequeme Vorlagen dienen konnten.

So entstanden Werke in gotischem Stil wie der Kelch des Kölner Weihbischofs Johann Baudri, der ein eifriger Förderer der Neugotik war. Gearbeitet wurde dieser Kelch mit bunten Emails 1853 von dem Kölner Goldschmied Werner Hermeling. Eine genaue Kopie dagegen ist der 1861 entstandene Kelch in Kempen am Niederrhein, der wahrscheinlich von dem dort tätigen Franz Xaver Hellner stammt, einem der führenden Goldschmiede

im Rheinland für kirchliche Geräte. Das Vorbild ist der 1855 in Sachseln in der Schweiz entdeckte Kelch, der sich heute als der „Sigmaringer Kelch" in Baltimore befindet und dessen Patene in Frankfurt aufbewahrt wird. Allerdings hat Hellner das Original wohl nie gesehen, sondern eine Zeichnung als Vorbild verwendet, die kurz zuvor in einer Schweizer Zeitschrift veröffentlicht worden war, denn die Farbigkeit, vor allem das zu heftige Blau, unterscheidet sich beträchtlich vom Original.

Für den „Stephanskelch" des Domschatzes von Mainz ließ sich erst 1959 nachweisen, dass der Goldschmied Gabriel Hermeling in Köln 1867 die noch fragmentarisch emaillierten silbernen Platten herausgenommen und durch Kopien ersetzt hatte. Die Originale fanden sich später im Schnütgen-Museum in Köln wieder. Dieser Gabriel Hermeling, der 1833 geborene Sohn des genannten Werner Hermeling, war zweifellos der berühmteste aller Goldschmiede des Historismus in Deutschland. Als junger Mann hatte er in Paris studiert, wo er sich „besonders in alten Emailtechniken vervollkommnete". Paris muß damals eine hohe Bedeutung für die Ausbildung von jungen Goldschmieden besessen haben, die dort lernten, geradezu virtuos die Techniken ihrer mittelalterlichen Vorgänger nachzuahmen, ja zu übertreffen. Leider ist bislang nichts Konkreteres darüber bekannt. Aber wir kennen von Hermeling mehrere technisch brillante Kopien des gotischen Hausaltärchens der rheinischen Adelsfamilie Metternich zur Gracht, das heute Besitz der Pierpont Morgan Library in New York ist. Die gezeigte Kopie befindet sich noch im Besitz der Erben Hermelings.

Für uns heutige ist es geradezu schockierend, dass mit der Entdeckung der mittelalterlichen Emails zugleich Fälschungen entstanden. Dank der vorzüglichen technischen Fähigkeiten, die zu offiziellen Kopien und zu Teilkopien bei Restaurierungen führten, war der mehr oder minder bewusste Schritt zu betrügerischen Nachahmungen, eben zu Fälschungen, nicht mehr groß, zumal es genügend reiche und gutgläubige Sammler als Käufer gab. Der genannte Artikel über Antiquitätenfabriken von 1859 nennt selbstverständlich keine Namen, so dass wir nicht wissen, wieweit Gabriel Hermeling, der seit einiger Zeit unrühmlich bekannt gewordene Reinhold Vasters in Aachen und Conrad Anton Beumers in Düsseldorf sich in diesem dunklen Metier betätigten. Jedenfalls ist das Buch des Jesuiten Stephan Beissel „Gefälschte Kunstwerke" aus dem Jahre 1909 voll von Berichten über gefälschte Emails.

Parallel zu Neuschöpfung, offizieller und inoffizieller Kopie erfolgte die erste wissenschaftliche Untersuchung. Man publizierte erstmals kostbare Einzelwerke

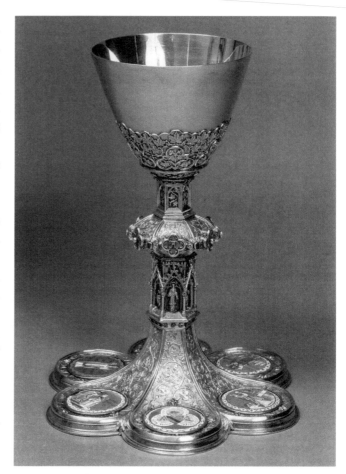

Werner Hermeling, Kelch, Köln 1853.- Köln Domschatz

und ganze Kirchenschätze, ja man hatte im Zeitalter der neu gegründeten Kunstgewerbemuseen den Mut, nach französischem Vorbild umfassende Bücher über die Geschichte des Kunstgewerbes zu schreiben. Heute liest man darin mit Respekt, gelegentlich auch mit Schmunzeln. Man bewundert den technischen Sachverstand und die erstaunlich breite Kenntnis der erhaltenen Denkmäler. Dass man bei dieser ersten Sichtung des überlieferten Materials ähnlich wie bei der Tafelmalerei geographisch vorging und etwa von „Rheinischer, Kölnischer oder Aachener Schule" sprach, ist verständlich. Heute lieben wir das Wort „Schule" nicht mehr und erkennen bei den erhaltenen Emails eher das Unterschiedliche als das Gemeinsame. In dem monumentalen Werk von Otto von Falke und Heinrich Frauberger, „Deutsche Schmelzarbeiten des Mittelalters" von 1904, finden sich hervorragende farbige Reproduktionen romanischer Grubenschmelze, aber kein einziges gotisches Email. Auch bei den schwarzweißen Abbildungen ist das gotische Email unterrepräsentiert.

Dagegen darf von Falkes Darstellung „Das frühgotische Kunstgewerbe im 13. und 14. Jahrhundert" in Georg Lehnerts „Illustrierte Geschichte des Kunstgewerbes", erschienen um 1910, als ein immer noch lesenswertes Fazit nach einem halben Jahrhundert intensiver Forschung bezeichnet werden. Damit waren die Grundlagen geschaffen, auf denen spätere Generationen, einschließ-

lich der unseren, aufbauen konnten. Falke beschreibt sorgfältig die verschiedenen, ihm bekannten Arten, wie Figuren und Ornamente auf einer Silberplatte wiedergegeben werden, z.B. durch Aussparen der Gesichter oder der ganzen Figur. Außerdem macht Falke auf Werke des gotischen Grubenschmelzes aufmerksam, die er mit Werkstätten in Wien in Verbindung brachte. Merkwürdig ist allerdings für uns, dass Falke, ein Gelehrter von so großer Kennerschaft, ein Werk als originales Erzeugnis des späten 14. Jahrhunderts abbildet, das jedoch damals erst drei oder vier Jahrzehnte alt, also noch innerhalb seiner eigenen Generation entstanden war: eine Platte mit der emaillierten stehenden Maria mit Kind, umgeben von punzierten Ranken in der Technik des „travail poinçonne". Inzwischen ist diese Platte des Victoria & Albert Museums als Werk des 19. Jahrhunderts erkannt worden.

In den auf Falke folgenden Jahrzehnten sind keine wesentlich neuen Erkenntnisse hinzugekommen. Eine nützliche Zusammenfassung bietet das 1930 erschienene Buch von Willy Burger „Abendländische Schmelzarbeiten", obwohl sich in dem Kapitel „Der Silber- oder Reliefschnitt" viele Fehler finden.

II. Today

Mit „Today" meine ich die letzten vier bis fünf Jahrzehnte, also die Zeit unserer Generation bis zum heutigen Tag. In diesem Zeitraum sind sehr unterschiedliche Publikationen erschienen, von denen kurz die Rede sein muß.

Die bereits 1951 abgeschlossene Basler Dissertation von Katia Guth-Dreyfus hat einen langen Titel: „Transluzides Email in der ersten Hälfte des 14. Jahrhunderts an Ober-, Mittel- und Niederrhein". Darin behandelt sie 23 Objekte, von denen sie manche offensichtlich nicht selbst gesehen hat, in traditioneller Weise nach Schulen oder nach Kunstlandschaften. Sie versucht die Emails stilkritisch in die Erkenntnisse einzuordnen, die von der kunsthistorischen Forschung bislang erarbeitet worden waren. Das geschieht in dem etwas naiven Glauben, dass diese Erkenntnisse ein festes Gebäude bildeten. Aber davon kann keine Rede sein. Vielmehr werden uns jetzt die Grenzen allgemeiner stilkritischer Vergleiche immer deutlicher. So hält sie das Kreuz aus Liebenau bei Worms für typisch mittelrheinisch. Inzwischen konnte nachgewiesen werden, dass es in Wien kurz nach 1342 gearbeitet wurde und deutlich mit italienischer Goldschmiedekunst zusammenhängt. Die von ihr ausführlich beschriebenen Emails des Mainzer „Stephanskelches" wurden 1959 als Kopien von 1867 erkannt. Den Kelch von Wipperfürth schreibt sie einer niederrheini-

schen Werkstatt zu. Dessen Emails erinnerten sie zwar an die „Illustrationsweise des Künstlerkreises um Jean Pucelle", aber „die Formensprache" sei – so Guth-Dreyfus – „von jener der Pariser Miniaturen sehr verschieden". Gerda Soergel-Panofsky entdeckte dann gut zwanzig Jahre später das Beschauzeichen von Paris und die Darstellung des Pariser Goldschmiedes Jehan de Toull. Gerda Soergel brachte mir den Kelch zur Untersuchung 1964 in meine Wohnung in Bonn.

Bemerkenswert ist allerdings, dass Katia Guth-Dreyfus die Aachener Emails sehr kritisch beurteilt. „Sie stammen" - so richtig die Autorin - „aber nur teilweise aus Aachener Werkstätten". Die handwerklichen und künstlerischen Unterschiede zwischen den Emails des Karlsreliquiars und des Dreiturmreliquiars sind beträchtlich. Richtig ist ferner ihre Erkenntnis, dass die Emails des Scheibenreliquiars nicht das Geringste mit dem Rheinland zu tun haben und in völlig anderen Regionen - sie spricht von Wien und sogar von England - entstanden sein müssen. Zu beklagen ist, dass das Buch nicht ausreichend illustriert ist und dass genaue Angaben über Erhaltungszustand und Restaurierungen fehlen. Ein noch kleineres Gebiet behandelt das 1974 erschienene Buch von Hans-Jörgen Heuser „Oberrheinische Goldschmiedekunst im Hochmittelalter". Denn es geht darin nur um Werke, die in der Region von Konstanz und Zürich entstanden sein sollen. Sehr verdienstlich sind die vielen schwarz-weißen Abbildungen, die in dieser Fülle erstmals die zahlreichen Emails vor Augen führen, vor allem die für diese Region häufigen Grubenschmelze. Darunter befindet sich auch das Oberteil des Ziboriums von Klosterneuburg, das vermutlich in Konstanz im späten 13. Jahrhundert entstanden ist. Zu begrüßen ist die umfassende Einbeziehung der Siegel, die technisch und künstlerisch eng mit den Emails verbunden sind. Nur die Zuschreibungen des Autors sind abenteuerlich. Denn er scheint so genau zu wissen, was Konstanzer und was Züricher Arbeit ist, dass man den Eindruck gewinnt, der Verfasser habe sich im 14. Jahrhundert selbst in den Werkstätten beider Städte aufgehalten.

Das monumentale Opus magnum von Marie-Madeleine Gauthier „Emaux du Moyen Age occidental" aus dem Jahre 1972 enthält auch ein Kapitel mit dem Titel: „Les villes libres germaniques". Das ist nicht ganz korrekt. Denn nur manche deutsche Städte waren wirklich Reichsstädte, andere, wie Köln oder Basel dagegen nicht. Das Kapitel enthält eine Auswahl der wichtigsten Werke, die mit den Städten „dans la vallée du Rhin de Constance à Cologne" in Verbindung gebracht werden. Werke aus anderen deutschen Städten finden dagegen keine Erwähnung. Aber gleich zu Anfang des Kapitels werden zwei kluge Fragen gestellt, deren Lösung wir

der nächsten Generation überlassen müssen: Wie zirkulierten die Modelle oder Muster in den Werkstätten? Wie war der Zusammenhang der Emailleure mit den Buchmalern und Elfenbeinschnitzern? Wie kamen die künstlerischen Einflüsse von Frankreich und von Italien zustande, nicht nur von der Toskana, sondern auch von Oberitalien? Wie komplex die Situation ist, zeigt sich an Marie-Madeleine Gauthiers Vorschlag für die Lokalisierung des Kölner Bischofsstabes, die noch immer nicht geklärt ist. Sie schreibt: „Cologne ou Paris dans le gout de la cour avignonnaise?"

Mein eigenes Buch von 1982 handelt nicht speziell von Email. Es versucht vielmehr, einen gut fundierten Überblick darüber zu geben, wie wenige Goldschmiedearbeiten der Gotik wir noch heute in Mitteleuropa besitzen. Außerdem wurde mit Hilfe schriftlicher Quellen dargelegt, dass Goldschmiede in vielen Städten in großer Zahl tätig waren, d. h., dass mit einer Fülle von Produktionsorten gerechnet werden muß.

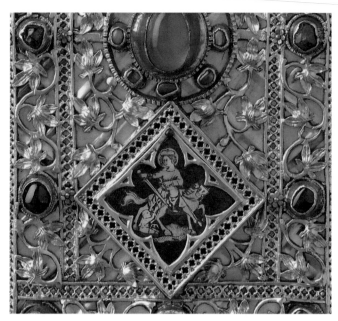

Reliquienkreuz, aus St. Martini in Münster, Mitte 14. Jahrhundert, Detail mit der Mantelteilung durch den hl. Martin.-Leihgabe im LWL-Landesmuseum Münster

In meinen Beiträgen für unser Colloquium habe ich daher bewusst weniger beachtete Werke mit Emails gezeigt, die mit einiger Gewissheit in Münster, Lübeck, Regensburg, Wien, Prag, vielleicht auch Danzig gefertigt worden sind. Die Technik des transluziden Emails war also in vielen Städten in der ersten Hälfte des 14. Jahrhunderts bekannt, auch in Böhmen und Polen, selbst im fernen Skandinavien, das meist von Lübeck inspiriert war: also keineswegs nur im Rheinland. Noch immer gibt es unbeachtete Werke, von denen ich zwar seit langem wußte, von denen mir aber Fotos fehlten wie von dem Kelch in Lockwitz bei Dresden. Er weist in einigen Punkten eine Verwandtschaft mit dem Klosterneuburger Kelch von 1337 auf, der sicher in Wien entstanden ist. Der Zyklus der Passionsszenen auf dem Fuß beginnt mit dem Einritt auf dem Esel in Jerusalem. Durch die vielen Städte, die für eine Lokalisierung von Emails infrage kommen, ist eine Zuordnung aus stilistischen Gründen fast unmöglich. Dennoch blühen die bei Kunsthistorikern so beliebten Zuschreibungen: So wurde versucht, das für St. Martini in Münster geschaffene Kreuz als Werk aus Paris zu erklären. Ebenso wurde bei dem kürzlich in Regensburg entdeckten Reliquiar in Form eines Schmetterlings eine Herkunft aus Paris vermutet.

Natürlich hat es in Deutschland und Skandinavien aus Paris importierte Stücke gegeben, aber für die beiden genannten Zuschreibungen gibt es keine ausreichenden Gründe.

Der im Titel meines Vortrags von Neil Stratford verwendete Begriff „german lands" ist heute problematisch. Historisch korrekter wäre im Gebiet des hl. römischen Reiches, zu dem damals Böhmen und Mähren, außer-

dem Schlesien gehörten, aber nicht das Land des Deutschen Ritterordens. Um Komplikationen zu vermeiden, scheint es mir besser, den neutralen Begriff Mitteleuropa zu verwenden. Deutschland liegt nun einmal in der Mitte Europas und es gab gerade in der Zeit fundamentale künstlerische Einflüsse aus Frankreich und Italien. Es läßt sich wirklich nicht sagen, ob ein Email von einem deutsch, polnisch oder tschechisch sprechenden Goldschmied in französischer oder italienischer Manier oder gar in einer Mischung aus beidem geschaffen wurde. Oder, um es noch komplizierter zu machen, ob ein Gastarbeiter am Werk war, ein „aurifaber gallicus de Parisio" - wie sie in Quellen genannt werden - oder ein Welscher aus Italien? Angesichts der geschilderten Situation ist es dringend geboten, mit Lokalisierungen vorsichtiger zu sein. Oder sind wir nach der Euphorie der großen Kenner früherer Jahrzehnte zu skeptisch geworden?

Skepsis ist auch aus anderen Gründen geboten. Die Emails dieses Kelches aus Speyer, markiert mit dem Beschauzeichen von Straßburg, hatte ich als stark erneuert beschrieben. Inzwischen ist das Original, gleichfalls mit Straßburger Beschau, im Museo arqueológico in Madrid bekannt geworden. Ein betrügerischer Goldschmied hatte den Nonnen in Speyer nicht ihr restauriertes Original zurückgegeben, sondern eine totale Kopie.

In den letzten Jahrzehnten hat man sich in Deutschland um eine Wiederentdeckung und Neubewertung der Kunst des lange verachteten Historismus bemüht. Auch über die Goldschmiedekunst dieser Zeit, die im kirchlichen Bereich überwiegend gotische Werke zum Vorbild nahm, sind zahlreiche Bücher erschienen. Dadurch ist unser Auge geschärft und es fällt jetzt leichter, die gleich-

zeitigen Kopien und Fälschungen zu erkennen, wie ein Altärchen in der Fake Gallery des Victoria & Albert Museums, das - wie Norbert Jopek nachgewiesen hat - 1859 als Kopie von Gabriel Hermeling erworben wurde.

Aber was ist alles noch nicht als Kopie oder (Ver-)Fälschung erkannt? Mir missfallen zehn Platten mit Grubenschmelz der Keir Collection, die angeblich vom Sockel einer Marienstatue, à la Jeanne d'Evreux, stammen sollen und als „Süddeutsch, um 1340" deklariert wurden. Ich konnte sie vor Monaten in Köln im Original untersuchen: es gibt so gravierende Fehler in der Ikonografie, im Kostüm, bei dem Stil und der Technik, dass die Platten ein Werk des frühen 20. Jahrhunderts sein müssen. Ich zeige daneben das berühmte Medaillon der Heimsuchung aus der Sammlung von Hirsch, jetzt im Württembergischen Landesmuseum Stuttgart. Natürlich weiß ich, dass diese Gegenüberstellung kühn ist. Aber ich frage dennoch: ist das Statuarische der Gruppe, die exakte Modellierung, die anatomisch genau wiedergegebene Umarmung, der hochgehobene Rock Mariens in einer Szene der Heimsuchung, das alte Antlitz der Elisabeth à la Visitatio in Reims und der horror vacui der Ornamente: ist das alles wirklich originales 14. Jahrhundert?

Neil Stratford, Keeper des „Department of medieval and later Antiquities" am British Museum London, nach dem 17. Enamel Colloquium 1997. Auf der Bühne J.M.Fritz und William D. Wixom, Direktor am Metropolitan Museum New York

III. Tomorrow (kurze Zusammenfassung)

Hier ging es um die Benennung von Defiziten, die den versammelten internationalen Fachleuten vorgetragen wurden und die in Zukunft angegangen werden sollten. Im Folgenden wird kurz nur in Stichworten genannt, was notwendig wäre:

- Dokumentation des erhaltenen Bestandes, in guten Farbfotos.
- kritische Dokumentation der bisherigen Forschung unter dem Motto: „Gothic enamel reconsidered".
- naturwissenschaftliche Analysen von Originalen und Fälschungen sowohl von transluziden Emails wie von Grubenschmelzen
- Probleme der Restaurierung, Fälschung, Verfälschung und mit konkreten Angaben über den Erhaltungszustand und spätere Restaurierungen. Manche Emails, die wir heute sehen, wurden durch letztere verdorben (Pokal im Diözesanmuseum Mainz und Reliquiar in Herrieden von 1358, dessen Emails um 1978 neu überschmolzen wurden).
- Schutz von emaillierten Goldschmiedearbeiten vor Ausleihen zu Ausstellungen.
- Kopien und Fälschungen. Eine zusammenfassende Dokumentation hat Norbert Jopek bereits begonnen.
- Wir wünschen uns ein Buch mit guten Farbabbildungen, sozusagen „forma e colore" gotischer Emailkunst, wie das Heft über das Corporale in Orvieto. Ob in kommenden Jahren jemand der nächsten Generation Mut und Kraft dazu hat? Natürlich wäre dafür viel Geld notwendig. Daran werden alle unsere Pläne sicher schnell scheitern. Aber was wäre unser Leben ohne Wunschträume?

Lit.: Johann Michael Fritz, Goldschmiedekunst der Gotik in Mitteleuropa, München 1982.- Aufsätze desselben Autors: Goldschmiedekunst und Email des 14. Jahrhunderts in Mitteleuropa, in: Festschrift für Marie-Madeleine Gauthier zum 75. Geburtstag, in: Bolletino d'Arte - Supplemento al N. 95, Rom 1997, S. 99 - 106.- Un calice Strasbourgeois du XIVe siècle: l'original et la copie, in: Pierre, lumière, couleur, Etudes d'histoire de l'art du Moyen Age en l'honneur d'Anne Prache, Textes réunis par Fabienne Joubert et Dany Sandron, Cultures et Civilisations médiévales XX, Paris 1999, S. 287 - 296. Paris-Sorbonne, Presse universitaire.- Orificerie e smalti nell'Europa centrale, in: Annali della Scuola Normale Superiore di Pisa, Serie IV, Quaderni 2, Pisa 1997, S. 9 - 12.- Lo smalto en ronde bosse del XIV. e XV. secolo, in: Annali della scuola normale superiore IV, 15, Pisa 2003

Rückseite der Basler Universitätsmonstranz, Basel, um 1460. Das Original befndet sich im Kunstgewerbemuseum Berlin. Die abgebildete Kopie stammt von meinem Basler Mentor Karl A. Dietschy (1897 - 1970, Inhaber der Sauter AG in Basel). Diese entstand während der Ausstellung des Münsterschatzes in Basel 1956. Als Vorlage der Darstellung diente ein Photo der Gravierung von Peter Heman, die bei der Kopie allerdings geätzt wurde. Die Kopie ist Privatbesitz in Münster.

Johann Michael Fritz

Der Basler Münsterschatz im Vergleich mit anderen Kirchenschätzen

Vortrag vor der „Arbeitsgemeinschaft für geschichtliche Landeskunde am Oberrhein" im Generallandesarchiv, (abgekürzt GLA) in Karlsruhe. Veröffentlicht als 403. Protokoll über die Arbeitssitzung am 22.6.2001

Vorbemerkung

Der Vortrag gibt einen Beitrag wieder, der für den Katalog: „Der Basler Münsterschatz", Basel 2001, verfasst worden ist. Der folgende Text bietet den originalen Vortrag, der lediglich um einige Hinweise auf Akten im Generallandesarchiv Karlsruhe ergänzt wurde. Die im Basler Katalog wiedergegebene Version ist dagegen das Ergebnis einer vom Verfasser nicht autorisierten „Lektorierung", die sprachliche Verformung, Verdrehung des Sinns sowie das Einfügen von sachlichen Fehlern zur Folge hatte.

Einleitung

Der Basler Münsterschatz ist berühmt, berühmt dank seines kostbarsten Werkes, das zu den Höchstleistungen abendländischer Kunst des frühen Mittelalters zählt. Seines hohen Ranges war man sich in Basel bereits im späten Mittelalter bewusst, denn in dem ältesten überlieferten Inventar, das im Jahre 1477 angelegt wurde und sich hier im Generallandesarchiv befindet, wird es an erster Stelle genannt: „Primo Magna aurea tabula Sancti Heinrici Imperatoris". Die goldene Altartafel Kaiser Heinrichs II. ist seit 1854 im Musée Cluny in Paris zu sehen. Dort kündet sie aller Welt ihren Ruhm und damit zugleich den des Basler Münsterschatzes.
Der Schatz ist darüber hinaus dadurch berühmt, dass wichtige Werke daraus sich heute in vielen bedeutenden Museen der Welt befinden. Mit sichtlichem Stolz wird auf die erlauchte Herkunft der kostbaren Stücke auf den Beschriftungstafeln hingewiesen: so in Paris im Musée Cluny, in London und New York, in St. Petersburg, in Berlin, Wien und Zürich.

Berühmt, aber eher im Sinne eines Kuriosums, ist die Geschichte des Überlebens des Münsterschatzes: Gut 300 Jahre lag der papistische Schatz, in dessen Werken - horribile dictu - sich noch die Reliquien befanden, verborgen in den Mauern des streng reformierten Münsters in der nicht minder streng reformierten Stadt Basel. Erst 1833 wurde der Schatz - eine Folge des „Kantönlikrieges" - als Wertobjekt geteilt. Während man in Basel-Stadt den kleineren Anteil als „vaterländische Altertümer" bewahrte, verkauften die Banausen von Basel-Land 1836 bei einer Auktion in Liestal den ganzen Plunder restlos. Für das heute berühmteste Stück, das buchstäblich wie saures Bier ausgeboten wurde, ließ sich erst 1850 ein Käufer finden.

Es gibt Kirchenschätze, die sind berühmt und zugleich bedeutend, und das vor allem deshalb, weil sie sich seit eh und je noch an ihrem angestammten Platz befinden, wie der Domschatz von Aachen oder der Schatz von San Marco in Venedig. Dagegen ist der Welfenschatz berühmt und bedeutend, auch wenn er seinen Platz nicht mehr im Dom St. Blasius von Braunschweig hat, sondern zum überwiegenden Teil im Kunstgewerbemuseum in Berlin bewahrt wird, während ein kleinerer Teil, darin dem Basler ähnlich, auf Museen der Welt verteilt ist.

Hinwiederum ist der Schatz von Saint Denis berühmt, obwohl er, von wenigen Resten abgesehen, die Französische Revolution nicht überlebt hat. Wie dessen grandiose Schätze aussahen, davon hätte man keine Vorstellung, gäbe es nicht die vorzüglichen Kupferstiche aus dem großen Werk „Histoire de l'abbaye royale de Saint-Denys en France" von Dom M. Félibien aus dem Jahre 1706. Ähnlich steht es mit dem Schatz des Neuen Stiftes in Halle, von dem sich nur noch zwei Stücke in Schweden erhalten haben. Als gewisse Entschädigung gibt es einen

um 1523 gemalten prachtvollen Codex, in dem die über 300 Reliquiare, genannt das „Hallesche Heilthum", in vorzüglichen, geradezu fotografisch exakten Aquarellen wiedergegeben sind.

Wieder andere Schätze haben sich zwar glücklich erhalten, sie sind auch bedeutend, aber nicht berühmt, aus mancherlei Gründen. Hier muss der großartige Domschatz von Halberstadt genannt werden mit seinen über 600 Objekten, darunter zahlreichen Textilien, die zu den kostbarsten des Abendlandes zählen. Der gesamte Schatz ist bis heute am angestammten Platz bewahrt geblieben, obwohl der Dom im Laufe des 16. Jahrhunderts evangelisch wurde. In dem Halberstädter Schatz findet sich noch alles, was im Basler Schatz fehlt wie Paramente oder Zeugnisse aus fernen Ländern, wenn es auch die letzteren in Basel vielleicht gar nicht gegeben hat.

Ein anderer, kleinerer Schatz ist in gewisser Weise ein Spiegel des Halberstädter, denn auch der des Domes St. Viktor in Xanten präsentiert Kostbarkeiten aus der Spätantike, aus Byzanz, Paris, Venedig, Spanien, Italien und den Niederlanden, darunter wiederum eine Fülle herrlicher Paramente. Xanten besaß sogar wie Basel eine Goldene Altartafel, die Erzbischof Bruno von Köln, Bruder Kaiser Ottos des Großen, geschenkt hatte, aber leider nur bis 1795, denn damals wurde das kostbare Werk von französischen Revolutionstruppen eingeschmolzen.

Zur Bekanntheit eines Schatzes trägt ganz entscheidend die angemessene wissenschaftliche Publikation bei. So mancher Schatz ist schon in weit zurückliegender Zeit einer Veröffentlichung gewürdigt worden wie der Welfenschatz 1697 oder der von Saint Denis im Jahre 1706. Grundlagen unseres heutigen Wissens wurden dann im 19. Jahrhundert geschaffen, z.B. dank der Publikationen von Kanonikus Franz Bock über den ‚Münsterschatz zu Aachen' 1860 und „Die Kleinodien des Heil. Römischen Reiches Deutscher Nation" in Wien 1864. Auch in Basel gaben bald nach dem beklagenswerten Verkauf von zwei Dritteln des Münsterschatzes C. Burckhardt und C. Riggenbach 1862 und 1867 eine Publikation über einen Teil heraus. Aus dem 20. Jh. seien stellvertretend für viele Veröffentlichungen nur drei genannt, die noch immer heutigen Ansprüchen genügen: das Buch über den Welfenschatz von 1930, das Werk über den Schatz von San Marco in Venedig 1965/71, und als drittes in dieser Reihe muss mit Respekt das bereits 1933 erschienene Buch von Rudolf F. Burckhardt über den Basler Münsterschatz genannt werden.

Bislang war nur von solchen Schätzen die Rede, die allen Widrigkeiten der Zeitläufe zum Trotz glücklich überlebt haben. Aber man darf bei der Beschäftigung mit der Schatzkunst des Mittelalters nicht vergessen, dass der allergrößte Teil der abendländischen Kirchenschätze längst und zumeist vollständig untergegangen ist. Vielfach zeugen von ihnen nur noch die nüchternen Aufzählungen der Schatzverzeichnisse, oft genug aber auch nicht einmal diese. Um im mitteleuropäischen Raum zu bleiben, seien nur einige Schätze genannt, aus denen nichts oder fast nichts Mittelalterliches mehr existiert: Bern, Freising, Genf, Konstanz, Königsfelden, Lausanne, Lübeck, Magdeburg, Mainz, Salzburg, Speyer, Straßburg, Ulm, Wien, Würzburg, Zürich. Dazu kommen alle niederländischen und französischen Städte (Ausnahmen Maastricht, Conques und Sens), von England und Skandinavien gar nicht zu reden.

Welcher Rang kommt nun dem Basler Schatz unter den Schätzen zu, die noch glücklich erhalten sind? Um dies zu verstehen, empfiehlt es sich, zunächst Klarheit darüber zu gewinnen: was ist ein Kirchenschatz? Dann lässt sich im Vergleich mit einigen ausgewählten Schätzen leichter begreifen, was alles der Schatz von Basel nicht enthält. Erst dadurch lässt sich verstehen, was dieser alles an Besonderem und nur ihm Eigenen besitzt. Dann wird es möglich sein, den Basler Schatz im Kreise seiner europäischen Verwandten angemessen zu würdigen.

I. Was ist ein Kirchenschatz?

Um sich das anschaulich klarzumachen, liest man am besten in den Inventaren der Kirchenschätze, die sich aus dem hohen und späten Mittelalter in stattlicher Zahl erhalten haben, wie in dem der Stiftskirche St. Georg in Köln aus dem frühen 12. Jh. Unter der Überschrift „Hec sunt ornamenta ecclesiae sancti Georgii" werden liturgische Gewänder, Geräte und Bücher aufgeführt, also Gegenstände, die zur Feier des Gottesdienstes notwendig sind: vor allem zur Feier der heiligen Messe mit der Spendung des Altarsakramentes, für die Spendung der übrigen Sakramente, zur Abhaltung der zahlreichen Prozessionen, für den Vollzug des Stundengebetes und der sonstigen Zeremonien. Insbesondere die Messe und die Prozessionen werden im Lauf des Kirchenjahres in verschiedenen Stufen der Feierlichkeit vollzogen, wie man im Ceremoniale Basiliense lesen kann, das der Basler Domkaplan Hieronymus Brilinger zwischen 1518 und 1526 niedergeschrieben hat (in UB Basel, eine Version von 1517 im GLA). Er beschreibt darin anschaulich die vielfältigen Formen der Liturgie, die den Gottesdienst am Hauptaltar des Basler Münsters bestimmten. Zugleich geht daraus hervor, in welchem Maße die kostbarsten Werke eines Kirchenschatzes, in Basel das Heinrichskreuz und die romanischen Rauchfässer, für die Liturgie der hohen Feste gebraucht wurden. Alle

Gegenstände eines Kirchenschatzes, zusammenfassend bezeichnet mit dem schönen lateinischen Ausdruck „Ornamenta ecclesiae", hatten also eine unmittelbare Funktion in der Liturgie.

Wie das Verzeichnis von St. Georg in Köln zeigt, gehören zu den „Ornamenta ecclesiae" die Paramente, also textile Gegenstände wie die liturgischen Gewänder der Kleriker, außerdem Bekleidung und Schmuck der Altäre. Kostbare Paramente aller Gattungen von hohem und höchstem künstlerischem Rang haben sich in den Schätzen von Halberstadt, Danzig und Xanten in geradezu unglaublicher Fülle erhalten. Was in Basel einst davon vorhanden war, lässt sich nur anhand der Aufzählung des Inventars von 1525 erahnen.

Die vornehmsten liturgischen Geräte sind die Vasa sacra. Diese Bezeichnung lässt erkennen, dass es sich um Geräte handelt, die unmittelbar mit Brot und Wein, die in der Wandlung der Messe in Leib und Blut Christi verwandelt werden, in Berührung kommen wie der Kelch und die Patene, außerdem die Hostiendose und das Ziborium, schließlich die Monstranz, in der die konsekrierte Hostie gezeigt und bei der Fronleichnamsprozession umhergetragen wird. Zu den Vasa non sacra gehören die Messkännchen für Wein und Wasser, Gefäße für die Handwaschung und die Rauchfässer.

Schließlich ist noch die große Gruppe der Reliquiare in den unterschiedlichsten Formen zu nennen, die vom mächtigen Reliquienschrein bis zur kleinen Reliquienkapsel reichen. In ihnen werden die kostbaren Unterpfänder, pignora, wie Theophilus Presbyter in seinem Buch „De diversis artibus" im frühen 12. Jh. schreibt, also die Überreste etwa vom hl. Kreuz und der Blutzeugen für Christus, lateinisch Reliquiae, aufbewahrt. Seit dem 13. Jh. wurden die Reliquienpartikel eingehüllt in kostbare Seidenstoffe, sogar sichtbar hinter Bergkristall oder Glas präsentiert.

Als wesentlicher Bestandteil eines Kirchenschatzes werden die liturgischen Bücher, die Evangeliare, Evangelistare, Sakramentare, Missalia, Gradualia oder Antiphonare häufig vergessen, da diese heute fast immer in Bibliotheken aufbewahrt werden. In Aachen dagegen ist das karolingische Evangeliar, wohl von Anfang an zur Ausstattung der Pfalzkapelle geschaffen, noch heute Besitz des Domschatzes.

Das kostbarste Evangeliar oder Evangelistar eines Schatzes, das das offenbarte Wort Gottes enthält und – wie in St. Blasien – einfach „der Text" genannt wurde, war oft in einem goldenen Buchkasten geborgen, wie dem aus der 2. Hälfte des 10. Jh. stammenden in Säckingen und dem hochgotischen von St. Blasien, oder es war mit Buchdeckeln eingefasst. Auch Basel besaß einen goldenen Buchkasten, der noch im Inventar von 1525 unter Nr. 174 erwähnt wird, nämlich: „ein guldin plenarium mit gutten steynen durch sanct keyser Heinrich geben". Seine Stiftung wurde an hohen Festen, etwa am Heinrichstag, auf einem „rot sammet küssin" auf den Hochaltar gelegt. 1590 wurde dieses reich geschmückte Werk eingeschmolzen und zugleich alle Messbücher verschleudert.

Die Aufbewahrung der Schätze

Aus der Tatsache, dass fast alle Ornamenta ecclesiae vielfältige liturgische Funktionen besaßen, ergab sich in vielen Domschätzen eine Zweiteilung für die Aufbewahrung. Die aus religiöser wie materieller Sicht kostbarsten Werke, so das Heiltum und in Basel die „Goldene Tafel", hatten ihren Platz in der Schatzkammer, einem besonders sicheren, nicht leicht zugänglichen Raum. In Basel befand sich diese in der alten Sakristei im ersten Stock des Nordturmes.
Aber man kannte sehr verschiedene Arten der Aufbewahrung der Hauptstücke eines Schatzes: oft waren diese in einer Kammer im Inneren des Hochaltars geborgen oder in einem stark gesicherten Altarretabel, das auf der Mensa des Hochaltares stand. In diesen mit Flügeln verschlossenen Retabeln konnten die Kostbarkeiten an hohen Festtagen allgemein sichtbar gezeigt werden (z. B. in Xanten).

Dagegen musste das täglich für die Liturgie Gebrauchte, die vielen Kelche und Patenen, Messkännchen, Lavabogeräte, Rauchfässer, Vortragekreuze und Amtsstäbe kirchlicher Würdenträger, außerdem die Messgewänder und sonstigen Paramente leichter zur Hand sein. Deshalb standen sie in besonderen Schränken in der günstiger gelegenen Sakristei. Das war in Basel die neue Sakristei über der Katharinenkapelle.

Die profane Bedeutung der Schätze

Kirchliche Schätze wurden wegen ihres hohen religiösen Wertes zumeist beim Wechsel der Kustoden aufgezeichnet. Aber daneben gab naturgemäß der immense materielle Wert eine entscheidende Veranlassung für das sorgsame Abfassen der Inventare. Das gilt vor allem für die Geräte, die aus Gold und Silber gearbeitet waren, denn ihr Material konnte jederzeit eingeschmolzen werden, um daraus neue Werke zu schaffen - in Basel die große Münch-Monstranz - oder es wurden vorhandene Objekte für den Ankauf des goldenen Hallwyl-Re-

liquiars in Zahlung gegeben oder es wurde ganz einfach Geld daraus geprägt.

Diese Möglichkeit weckte Begehrlichkeiten von verschiedensten Seiten. Noch stärker davon betroffen waren natürlich weltliche Schätze, aber auch die kirchlichen - mochten sie noch so unschätzbare Gegenstände frommer Verehrung und Kunstwerke höchsten Ranges enthalten - stellten ein jederzeit verfügbares Kapital dar. Für den Untergang der kirchlichen Schätze - Gottfried Keller bat das in seiner Novelle „Ursula" für Zürich eindringlich beschrieben - waren die großen religiösen und politischen Umwälzungen und die aus ihnen resultierenden Kriege verantwortlich.

Der Basler Schatz hatte seine vornehmste Funktion, der Liturgie des katholischen Gottesdienstes zu dienen, 1529 verloren. Aber nicht verloren hatte er die andere Funktion, die des reinen Materialwertes. So wurden 1590 in Basel 44 Messkelche mit den Patenen und der Buchkasten Heinrichs II. durch radikales Einschmelzen zu Geld gemacht. Auch sonst ließ sich aus einem Schatz Kapital schlagen: für beides bietet die Geschichte des Basler Münsterschatzes reichlich Beispiele. Denn 1585 schien sich sogar eine günstige Gelegenheit zu ergeben, den ganzen papistischen Plunder loszuwerden und dem Abt von St. Blasien zu verkaufen. Aber erst nach der Aufteilung des Schatzes erfolgte 1836 die Verschleuderung des größten Teils auf der bewussten Auktion. Basel befindet sich jedoch, was derartigen Umgang mit überkommenen Schätzen angeht, in guter Gesellschaft, denn andernorts ging es kaum besser zu, eher schlimmer.

So wurde der berühmte Welfenschatz 1670 Opfer eines politischen Handels. Weitere Stationen seiner bewegten Geschichte: 1671 Verkauf sämtlicher Messgewänder, 1697 erstmals von einem namhaften evangelischen Theologen Gerhard Wolter Molanus wissenschaftlich bearbeitet, 1803 vor den Franzosen nach England geflüchtet und danach Teil des neu gegründeten Welfenmuseums in Hannover. 1866 zum Privateigentum erklärt, folgte der Schatz dem letzten König von Hannover ins Exil nach Österreich. Aus Sicherheitsgründen 1918 in die Schweiz verlagert, wurde er kurz darauf nach Österreich zurückgebracht, landete aber 1927 wiederum in der Schweiz und wurde in einer Bank deponiert. Danach sollte der Schatz während der Weltwirtschaftskrise verkauft werden, er reiste - ähnlich wie die Goldene Tafel Basels im 19. Jahrhundert nach Mailand - auf Käufersuche durch die USA, und manche dortigen Museen erwarben Einzelstücke, doch für den gesamten Schatz fand sich kein Käufer. Erst als alle Abteilungen der Berliner Museen wertvolle Stücke aus ihren Sammlungen opferten, konnte 1935 der größte Teil des Welfenschatzes für das Kunstgewerbemuseum Berlin erworben werden.

Der Kirchenschatz ist also - obwohl in diesem Fall längst ohne liturgische Funktion - Gegenstand der Politik, kriegerischer, finanzieller und wirtschaftlicher Auseinandersetzungen geworden und bis heute geblieben. Seit dem 19. Jahrhundert waren die kostbaren Werke der Kirchenschätze - auch die des Basler - Objekte für internationale Kunsthändler und Sammler, bis sie später in verschiedenen Museen der Welt zur Ruhe kamen. Freilich aus dem Museum von Leningrad wurden sie als Devisenbringer für die Sowjetunion um 1930 zurück nach Basel verkauft. Ein Hauptwerk wie das Kapellenkreuz ist seit 1945 in Berlin verschollen, manches andere ins Rijksmuseum Amsterdam verschlagen; das Ursulahaupt konnte 1955 auf spektakuläre Weise von dort auf einem Rheindampfer nach Basel zurückkehren. Gottfried Keller beschreibt die Leute von Seldwyla: „Sie begingen überhaupt mit gewaltiger Lustbarkeit eines ihrer großen Abenteuer". Darin folgten ihnen die Baseler sichtlich nach.

Kostbarste Stücke des Schatzes von Quedlinburg wurden im April 1945 von einem amerikanischen Soldaten gestohlen. Der Dieb versandte seine Beute per Feldpost nach Texas. Erst Jahrzehnte später gelang es 1992 nach schwierigen juristischen Verhandlungen, dass fast alle Stücke in die romanische Schatzkammer in Quedlinburg zurückkehren konnten. Wie man sieht: „Habent sua fata" - nicht nur „libelli" – das berühmte Zitat bezieht sich ursprünglich auf Bücher, sondern genauso auf die Werke eines Schatzes. Die Geschichte unserer Schätze wird also immer noch fortgeschrieben.

Ein Kirchenschatz ist also eine Ansammlung von liturgischen Geräten, von Kelchen, Monstranzen, Reliquiaren, Büchern und Messgewändern: das müsste eigentlich ziemlich langweilig sein, da es sich doch immer um Gegenstände derselben Gattungen handelt. Aber das Erstaunliche ist die unglaubliche Vielfalt der Formen und Typen mit ihren unendlich vielen Variationen im Laufe der Jahrhunderte, in den verschiedenen Ländern und Regionen, ja selbst innerhalb einer begrenzten Epoche.

So künstlerisch bedeutend viele Werke als Einzelstücke sind, so darf man doch nicht vergessen, jeden Schatz als ein Ganzes zu betrachten, denn jeder ist ein Individuum, das nicht seinesgleichen hat, jeder hat sein nur ihm eigenes Gesicht, besitzt Schwerpunkte verschiedener Art und ein nur ihm eigenes Schicksal. In seiner Vielfalt bildet der Schatz eine über viele Jahrhunderte hin historisch gewachsene Einheit. Diese Gesamtheit ist aus vielerlei Gründen hochinteressant: als Zeugnis von Theologie und Frömmigkeit, für die Geschichte allgemein wie für bestimmte historische Personen, die als Stifter in Erscheinung treten, für die Geschichte der Kunst, der

Techniken und des Handels. Aber das wirklich Faszinierende liegt darin, dass manche dieser Schätze nicht tot, sondern dass die liturgische Funktion vieler ihrer Werke noch lebendig ist: in erstaunlicher Kontinuität dienen sie ihrem ursprünglichen Zweck im katholischen Gottesdienst bis in unsere Zeit.

II. Was andere Schätze im Vergleich mit Basel enthalten

Um die Eigenart des Basler Schatzes klar zu erkennen, ist es am besten, sich zu vergegenwärtigen, was andere Schätze enthalten. Dann lässt sich besser verstehen, was der Münsterschatz alles nicht enthält. Die Kirchenschätze betrachtet man heute zurecht als Bewahrer von Zeugnissen weit zurückliegender Zeiten, die von der Spätantike, der unruhigen Periode der Völkerwanderung und der Merowinger bis zum Neubeginn unter den Karolingern reichen. Die Schätze sind dank ihrer liturgischen Funktion und religiösen Bedeutung gleichsam Museen gewesen, deren vornehmste Aufgabe das Bewahren ist. Allein in den Schatzkammern der Kirchen konnten diese einzigartigen Kostbarkeiten überleben.

Deshalb möchte man erwarten, dass auch der Basler Münsterschatz ein solches Refugium für Herrlichkeiten aus frühen Zeiten gewesen sein müsse, reicht doch die Liste mit den Namen der Bischöfe immerhin bis in die Mitte des 8. Jhs. zurück. Zu den Zimelien fast aller berühmten Schätze gehören derartige Werke, man denke an Monza, Saint Maurice d'Agaune, Aachen oder Chur.

Selbst das erst im 10. Jh. erwähnte Kloster Beromünster besitzt einen kleinen Schrein des 7. Jhs. Nichts davon in Basel. Die ältesten Werke des Schatzes stammen erst aus dem frühen 11. Jh. und sind mit dem Namen Kaiser Heinrichs II. verbunden.

Aber danach fehlt es in Basel an Zeugnissen aus dem späteren 11. und dem größten Teil des 12. Jhs. Jedoch ist das gerade die Zeitspanne, die in anderen Schätzen so großartig vertreten ist. Da gibt es ganze Reihen von Tragaltären, Reliquienkreuzen, Reliquienkästen, Armreliquiaren, Buchdeckeln, Insignien, wenn man nur an den Welfenschatz, den Essener Münsterschatz oder die Schätze von Siegburg, Hildesheim und Quedlinburg denkt.

Was nun die Höhepunkte abendländischer Schatzkunst angeht: die großen Reliquienschreine des Maas- und Rheinlandes – ja sogar in der Schweiz gibt es in Saint Maurice d'Agaune und in Sitten Schreine – da kann

Basel nicht genannt werden. Das ist auch kein Wunder, denn die Stadt verfügte nicht über den Leib eines eigenen Heiligen, der zur Ehre der Altäre hätte erhoben und durch einen Schrein hätte ausgezeichnet werden können. Und das Haupt des völlig sagenhaften Basler Bischofs Pantalus, dessen Name um 1160 im Umkreis der Ursula-Legende begegnet, gelangte erst im Jahre 1270 aus Köln nach Basel. Aus spätromanischer Zeit - das neu errichtete Münster wurde 1202 geweiht - lassen sich dann wieder einige Werke anführen. Alles übrige stammt aus gotischer Zeit.

Zu unserem Leidwesen fehlt es in Basel an Schatzverzeichnissen, die Auskunft über das frühe und hohe Mittelalter hätten bieten können, wie sie aus Bamberg, Zwiefalten, Muri, Prüfening, Straßburg, Trier und Mainz aus dem 12. und 13. Jh. bekannt sind. Denn derartige großartige Quellen setzen in Basel erst mit dem Jahre 1477 ein (GLA, weiteres dort von 1478, aus dem Anfang des 16. Jhs., u.a.).

Der Reliquienschatz war hier auch nicht so reichhaltig, dass man im Spätmittelalter ein mit Holzschnitten illustriertes Heiltumsbuch hätte herausgeben können, wie das in Aachen, Wittenberg oder Wien der Fall war. Außerdem war offenbar in der Vergangenheit niemand willens, anhand von Quellen, die heute meist nicht mehr zur Verfügung stehen, eine Geschichte des eigenen Schatzes zu schreiben, wie das im nahen St. Blasien einer der Mönche im Jahre 1720 tat, oder gar sich damit wissenschaftlich zu beschäftigen wie der evangelische Abt von Loccum mit dem Welfenschatz 1697, denn in dieser Zeit war der Basler ja in jeder Weise tot und in seinem Gewölbe begraben.

Auffallend ist, dass nichts von den bischöflichen Insignien bewahrt geblieben ist wie in anderen Domschätzen, z.B. in Hildesheim. In Salzburg haben sich grandiose Stäbe und Mitren vom 12. bis 15. Jh. erhalten. Kein Bischofsstab aus Elfenbein, etwa von der Gruppe der in Unteritalien im 13. Jh. geschaffenen, die es in vielen Klöstern und Domen nördlich der Alpen gab, ist aus Basel zu vermelden, noch ein reich aus Silber gearbeiteter Stab und ebenso wenig eine Mitra. Immerhin wird im Inventar von 1525, Nr. 50 „die kostlich infel, der styfft zustendig, hat min her der bischofl" erwähnt. Das heißt wohl, dass die Insignien sich im Bischofshaus oder gar in der bischöflichen Residenz zu Pruntrut befunden und dort nicht überlebt haben.

Noch merkwürdiger ist, dass sich im Basler Schatz nichts Exotisches aus fernen Ländern bewahrt hat. Wurden doch gerade solche Dinge, die um des „Wunders", also der Kuriosität willen Aufmerksamkeit gefunden hatten,

in die Kirchenschätze gestiftet und dort oft nachträglich mit einer liturgischen Funktion betraut. Einige Beispiele seien genannt: Ein syrischer Kamm aus Elfenbein des 7. Jhs., nachträglich mit dem Namen König Heinrichs I. verbunden, das „Jagdhorn Karls des Großen", Straußeneier als Reliquienbehälter gefasst oder das älteste im Abendland erhaltene Gefäß aus Kokosnuss.

Auch gibt es nichts Bemerkenswertes von den Kreuzzügen aus Konstantinopel und dem Heiligen Land, nur zwei winzige Ampullen, die Bischof Ortlieb 1149 aus Beirut mitgebracht hatte, laut späterer Authentik „de sanguine miraculoso" Christi, die an das Heinrichskreuz gehängt wurden. Ausschließlich in Kirchen des Abendlandes haben erlesene Kunstwerke aus der Spätantike überlebt, nicht so in Basel, obwohl doch Kaiseraugst in der Nähe mit so großartigen ausgegrabenen Schätzen aufwarten kann. Nichts gibt es aus Byzanz, nichts aus der islamischen Welt, keine fatimidischen Bergkristalle wie das „Schachspiel Karls des Großen" oder bemalte syrische Gläser wie in Osnabrück und Wien, nichts aus Italien oder Frankreich, von Spanien oder Ungarn gar nicht zu reden.

Die Kirchenschätze enthalten nicht nur Werke der Goldschmiedekunst aus Gold und Silber, sondern außerdem viele Kostbarkeiten aus seltenen Materialien. Zu den vornehmsten gehört das Elfenbein. Die daraus geschnitzten Werke zählen zu den größten Kostbarkeiten der Kunst des Abend- wie des Morgenlandes: seien es nun Werke der Spätantike, aus Byzanz, der karolingischen und ottonischen Epoche, aus dem Orient, aus Paris oder Venedig. Jedoch wird in den spätmittelalterlichen Basler Schatzverzeichnissen kein einziges Werk aus Elfenbein aufgeführt. Es hat sie also offenbar schon damals nicht im Schatz gegeben. Auch Kristall, ob orientalisch oder europäisch, vermisst man fast völlig. Nur einige antike und mittelalterliche Gemmen sind zu verzeichnen.

Das bedeutet, dass bestimmte Materialien wie Elfenbein und Bergkristall und Techniken wie Zellen- oder Grubenschmelz im Basler Schatz nicht vertreten sind. Hier sei nur an etwas so Einzigartiges wie die sog. Goldkanne Karls des Großen in Saint Maurice d'Agaune erinnert, deren Zellenschmelze orientalischer Herkunft sind. Von den Erzeugnissen aus Limoges hat sich nur eine Krümme des 13. Jhs. aus billigem Kupfer mit Grubenschmelz verziert im Grab des Bischofs Johann von Venningen gefunden (1458-78). Aber auf dem 1450 erneuerten Fußreliquiar ist ein kostbares Pariser Email de plique aus der Zeit um 1300 angebracht.

Dass solche Zeugnisse aus fernen Ländern in Basel so gänzlich fehlen, ist in der Tat merkwürdig, liegt doch die Stadt am Rheinknie an der Pfaffengasse für Handel und Verkehr so günstig, dass einiges aus Italien oder dem Orient hängengeblieben sein müsste. Aber offenbar mangelte es an potenten Stiftern. Aus dem Geschilderten muss man folgern, dass die historische Bedeutung Basels in diesen Zeiten nicht allzu hervorragend war und dass darin die Gründe für die Defizite zu suchen sind. Dass die einstmals vorhandenen liturgischen Bücher und Paramente heute fehlen, liegt nur daran, dass sie bereits im Laufe des 16. Jhs. restlos verschleudert wurden.

III. Was der Basler Schatz enthält

Die Geschichte des Basler Münsterschatzes hebt mit einem wahrhaftigen Paukenschlag an: denn sein berühmtestes und künstlerisch bedeutendstes Werk ist auch zugleich das älteste des gesamten Schatzes. Die goldene Altartafel Kaiser Heinrichs II., Hauptwerk der ottonischen Goldschmiedekunst, ist einer der drei goldenen Altarvorsätze, die sich überhaupt aus dem frühen Mittelalter erhalten haben. Wie die goldene Tafel in Aachen ist auch das große Basler Kreuz mit dem Namen Heinrichs II. verbunden, so will es jedenfalls die Tradition. Es zählt mit dem Reichskreuz der Wiener Schatzkammer und dem der Königin Adelheid für St. Blasien zu den größten Vortrage- und Reliquienkreuzen des 11. Jhs.

Außergewöhnlich ist, dass sich der Vortragestab, wohl aus der ersten Hälfte des 13. Jhs., noch bewahrt hat, mit dem das „guote krutz" an hohen Festen vorangetragen wurde. Stand es jedoch auf dem Hochaltar, so wurde dafür der aus Bronze gegossene Kreuzfuß benutzt. Eine Rarität ist gleichfalls der „stock mit sylberin strychen umbwunden für den pedellen in den grossen umbgengen", der stets in Brilingers Ceremoniale erwähnt wird. Jedoch herrscht nach den Meisterwerken des frühen 11. Jhs. merkwürdige Stille: vom späteren 11. und bis zum Ende des 12. Jhs., einer Zeit, in der andernorts großartige Werke romanischer Goldschmiedekunst geschaffen wurden, ist - soweit sich das rekonstruieren lässt - nichts hinzugekommen. Das bedeutet, dass kein Tragaltar, kein Schrein existiert, nicht einmal ein kleiner wie in Reiningen.

Für diese Lücke entschädigen einige bedeutende Werke aus der letzten Phase spätromanischer Kunst, der Zeit, in der das neugebaute Münster geweiht wurde. Zu diesen zählt das Kopfreliquiar des hl. Eustachius, eines der ältesten seiner Art, das auf einem kleinen Schrein ruht. Als die dünnen Silberplatten, die auf den Holzkern genagelt worden waren, abgenommen wurden, trat das Holzmodell, eindrucksvoll durch seine präzise Gestaltung, wieder in Erscheinung. Hier lässt sich die Technik gut

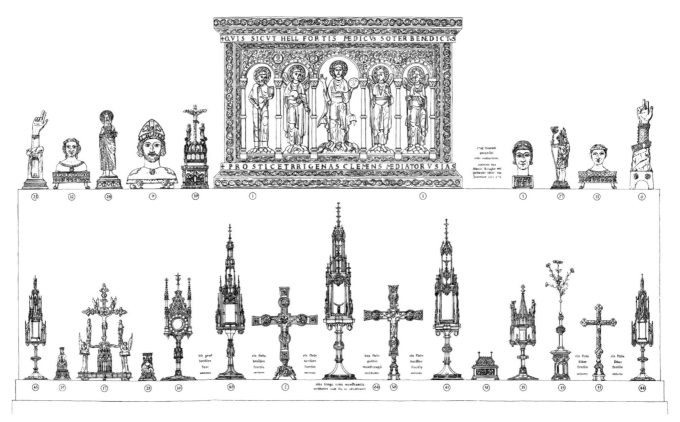

Skizze der Rekonstruktion von Rudolf F. Burckhardt nach dem spätgotischen Schema der Aufstellung des Basler Münsterschatzes für die höchsten Stufen der Feierlichkeit

erkennen, bei der das Holzmodell als Treibmodell sowie zugleich als Träger der angepassten Silberplatten diente. Seit dem 13. Jh. wurden Büstenreliquiare und Statuetten aus dickeren Silber- und Kupferplatten zusammengelötet. Das originalgroße Holzmodell diente lediglich als Vorbild beim Treiben der Platten auf dem Amboss. Auf diese Weise ist bereits das Pantalusreliquiar gearbeitet.

Die Kunst des Schmiedens ist - wie die Berufsbezeichnung Gold- und Silberschmied sagt - dessen vornehmste Technik. Daher wurden sogar Rauchfässer, die man sonst nur in Bronze gegossen kennt, aus Gold wie aus Silber getrieben. Das war so wichtig, dass Theophilus in seiner „Schedula diversarum artium" der Anfertigung eines getriebenen Rauchfasses ein eigenes Kapitel widmet. Erhalten haben sich von solchen Rauchfässern, die häufig in den Inventaren erwähnt werden, nur drei spätromanische aus Silber: eines in Polen und die anderen beiden als Paar in Basel, noch funktionsbereit mit den Ketten und der oberen Halterung, so dass mit der fünften Kette das Oberteil hochgezogen werden kann.

Der Eptinger Kelch schließlich ist einer der wenigen spätromanischen Kelche, die sich im süddeutschschweizerischen Raum nachweisen lassen. Die meisten und kostbarsten Kelche dieser Zeit haben sich im Norden Deutschlands, vorwiegend in evangelisch gewordenen Kirchen, erhalten. Wie sich das für einen ordentlichen Domschatz gehört, gab es auch in Basel einen ganz goldenen Kelch mit dem Wappen der Familie Tierstein,

der vermutlich aus dieser Zeit stammte. Bei der Auktion 1836 war er noch vorhanden, danach verliert sich seine Spur.

Goldschmiedewerke der Gotik

Der Basler Schatz ist in seinem überwiegenden Teil ein Schatz mit vorzüglichen Goldschmiedearbeiten der Gotik, die in künstlerischer Hinsicht wie in den vertretenen Typen im Konzert der erhaltenen Werke der Epoche hochbedeutend sind. Sie stammen zwar nicht aus allen Phasen dieser großen Zeitspanne, aber doch aus vielen.

- Die Reihe beginnt mit dem gestrengen Kopfreliquiar des Bischofs Pantalus. Es stellt sich jedoch die Frage, ob nicht mit den Reliquien auch die Büste 1270 aus Köln den Rhein hinaufgekommen ist. Es folgen zwei Büsten heiliger Frauen, die der herben Ursula und der lieblichen Thekla. Sie zählen zu den ältesten aus der Frühgotik erhaltenen Büstenreliquiaren und mögen etwa zur Zeit der Skulpturen der Westfassade des Münsters um 1300 entstanden sein.
- Der Höhepunkt der Basler Goldschmiedekunst der Gotik ist zweifellos die erste Hälfte des 14. Jahrhunderts. Das künstlerische Hauptwerk war das großartige „Kapellenkreuz". Das Kruzifix ruhte auf einer Kapelle und wurde von Statuetten der trauernden Maria und Johannes begleitet. Das Kapellenkreuz war das einzige dieser Gestalt und Größe, das aus

dem Mittelalter überkommen war. Es zeichnete sich durch größte Präzision, etwa in der Architektur, durch transluzide Emails, unter anderem mit der Darstellung von Auferstehenden, und durch den innigen Gesichtsausdruck der Figuren aus.

- Nicht minder bedeutend ist die Apostelmonstranz durch ihre vorzüglichen Emails und ihre grandios konzipierte, präzis gearbeitete Architektur. Dagegen ist die Kaiserpaar-Monstranz (nach 1347) nicht so brillant gelungen. Viele Werke wurden bislang für jünger gehalten und späteren Phasen zugeordnet. Es erweist sich aber, dass auch andere Stücke stilistisch gleichfalls in diese Blütezeit gehören.

Durch diese Zuordnung wird die Zäsur noch deutlicher, die das Erdbeben von 1356 verursacht hat, denn aus der Zeit danach fehlt es lange an Neuzugängen im Schatz. So verständlich diese Lücke ist, umso verwunderlicher ist dagegen, dass die Zeit der glanzvollen Kirchenversammlung des Konzils sich im Schatz nicht durch ansehnliche Stiftungen niedergeschlagen hat. Die erlauchten Persönlichkeiten, angefangen mit Papst Felix V., haben sich nicht im Schatz verewigt. Immerhin übersandte Papst Pius II. anlässlich der Gründung der Universität Basel 1460 ein von ihm geweihtes Agnus Dei aus Wachs, gewiss in Erinnerung an seine Baseler Zeit. Künstlerische Schwerpunkte sind dann erst wieder aus dem ausgehenden Mittelalter zu verzeichnen:

- die eindrucksvolle Statuette des hl. Christophorus, die im Realismus der beobachteten Details jeden Betrachter an Konrad Witz' gleichzeitiges Gemälde gemahnt.
- Weitere Höhepunkte sind die glänzend gearbeitete und vorzüglich gravierte Agnus Dei Monstranz von 1460, die die von Papst Pius II. anlässlich der Universitätsgründung gestifteten Reliquien enthielt,
- die goldene Kreuzigungsgruppe des Hallwyl-Reliquiars, ein Werk höchsten Anspruches, das gewiss ursprünglich hochgestellten Persönlichkeiten gehörte,
- dann die Gruppe der großen spätgotischen Monstranzen, die in ihrer Größe, der Harmonie ihrer Gestaltung und der Präzision der Ausführung nicht ihresgleichen in anderen Schätzen haben. Betrachtet man die liturgische Funktion der überkommenen Werke, so fällt auf: dass nur ganz wenige Vasa sacra zu verzeichnen sind. Das hängt damit zusammen, dass die vielen Kelche aus der neuen Sakristei 1590 eingeschmolzen worden sind. So enthält der Schatz nur noch zwei Kelche.
- Nach der Einführung des Fronleichnamsfestes im Jahre 1264 waren seit dem frühen 14. Jh. im Typus verschiedene Zeigegeräte für die konsekrierte Hostie

aufgekommen. Der Basler Schatz darf sich rühmen, die älteste Scheibenmonstranz des Abendlandes zu besitzen. Hingewiesen sei ferner auf ein eucharistisches Kästchen, das offenbar zur Aufbewahrung der Hostie, etwa im Heiligen Grab, diente (das aus Kloster Lichtenthal bei Baden-Baden stammende Kästchen befindet sich heute in der Pierpont-Morgan-Library in New York).

Unter den Vasa non sacra finden sich liturgische Geräte, die sonst nur in ganz geringer Zahl überlebt haben: da sind drei silberne Rauchfässer zu nennen, dann ein Paar silberner Messkännchen, vermutlich die ältesten ihrer Art. Es handelt sich um einfaches Gerät, das es vieltausendfach gegeben haben muss. Bewahrt aber haben sich in Mitteleuropa nur etwa 20 davon.

Besonders hervorgehoben werden müssen die in ihren strengen Formen so eindrücklichen Zinngefäße für die heiligen Öle, die vom Bischof am Gründonnerstag für die gesamte Diözese geweiht werden. Sie dürfen trotz ihres einfachen Materials neben die drei grandiosen silbernen Flaschen des Regensburger Domschatzes aus dem Ende des 13. Jhs. gestellt werden.

Bei den meisten Werken des Münsterschatzes handelt es sich um Reliquiare, und unter diesen wieder zeigen die meisten die Form des Kreuzes, wie im Wiener Heiltumsbuch von 1502. Die Reliquienkreuze dienten vielfach zugleich zum Vorantragen beim feierlichen Einzug und bei Prozessionen oder als Standkreuze.

Eine besonders vornehme Gruppe sind die „redenden Reliquiare", die so genannt werden, weil sie durch ihre Form unmittelbar auf die Art ihres Inhalts hinweisen. So besitzt der Münsterschatz ein Kopf- und drei Büstenreliquiare, ferner zwei Armreliquiare und ein Fußreliquiar, das im Jahre 1450 in der Form eines älteren Vorgängers erneuert wurde.

Die Kirchenschätze waren auch ein Refugium für weltliche Werke, die, dorthin gestiftet, fast ausschließlich hier eine Chance zum Überleben besaßen, so auch in Basel: die Kette des Schwanenordens diente als Schmuck des Ursulahauptes, die Kanne und die drei Becher behielten offenbar auch bei den Domherren ihre profane Funktion bei.

Nahezu alle Werke des Münsterschatzes dürfen mit einiger Wahrscheinlichkeit als Arbeiten einheimischer Goldschmiede angesehen werden, Quellen dafür gibt es nicht. Mit einer Ausnahme: der Goldenen Rose, übrigens der ältesten bewahrten, deren Meister erschließbar ist: Minucchio Jacobi da Siena in Avignon. Manche Werke aus der letzten Phase der Spätgotik lassen sich mit

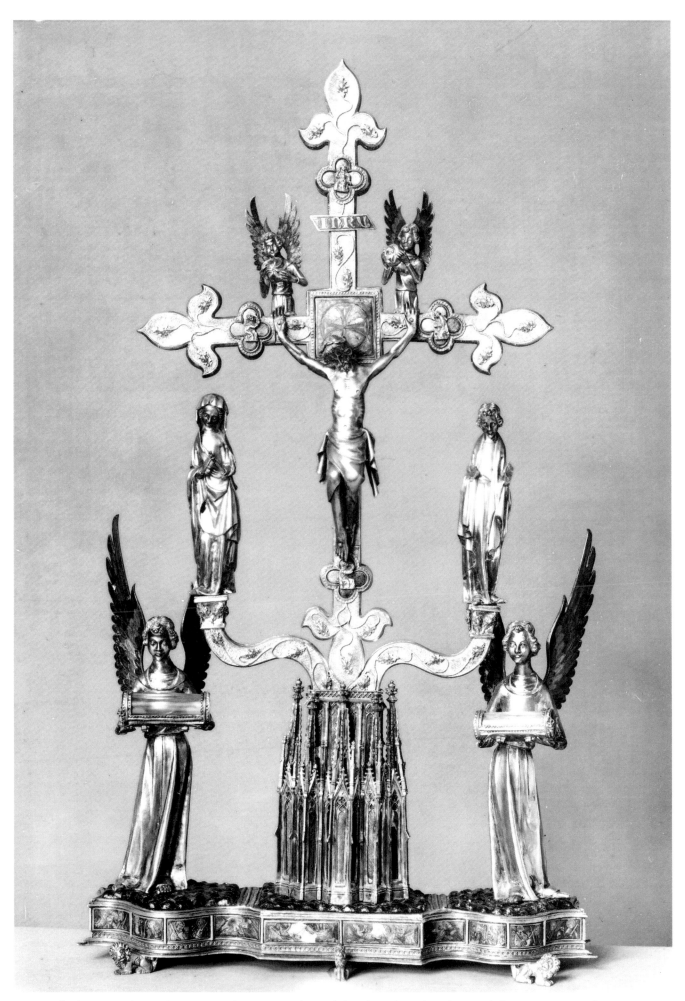

Das Kapellenkreuz aus dem Basler Münsterschatz, 2. Viertel 14. Jahrhundert, ehemals in den Staatlichen Museen zu Berlin, seit Mai 1945 verschollen

Namen von Basler Goldschmieden verbinden: Hans Rutenzwig, Georg Schongauer und Simon Nachbur.

Für die Zeit der Gotik müssen viele technische Meisterleistungen hervorgehoben werden: ausgezeichnetes transluzides Email, eine brillante Gravierung, die einzige so große Figurengruppe in Mitteleuropa, die ganz aus Gold gearbeitet ist, hervorragende figürliche Treibarbeiten und vorzügliche silberne Architekturen. Technisch besonders interessant ist die Münch-Monstranz, die sich dank Steckverbindungen auseinandernehmen lässt. Für das Verständnis des künstlerischen Entstehungsprozesses ist der einzigartige Bestand der Modelle und Zeichnungen aus der Sammlung des Humanisten Amerbach von unschätzbarem Wert.

IV. Die Bedeutung des Basler Schatzes

Beim Münsterschatz gibt es, will man seinen Rang bestimmen, allerlei zu vermerken, das getrost mit Worten wie einzigartig oder erstaunlich bedacht werden darf:
- einzigartig ist, dass er überhaupt noch da ist, und das – was die Goldschmiedearbeiten angeht – fast vollständig, wie sie in den Inventaren von 1477 bis 1525 verzeichnet sind.
- einzigartig ist, wie die liturgische Funktion von heute auf morgen 1529 abrupt beendet wurde,
- einzigartig ist die Geschichte des weiteren Überlebens. Da der Schatz über Jahrhunderte hin tot war, konnte keinerlei Wirkung von ihm ausgehen.
- einzigartig ist im 19. Jahrhundert die Verschleuderung und Wiederauferstehung der Werke als antiquarische Objekte und als Denkmäler der vaterländischen Geschichte der Stadt Basel,
- einzigartig ist, wie in unserer Zeit die Baseler ihr verlorenes Erbe so hoch schätzten, dass sie die beiden hochgotischen Monstranzen aus der Sowjetunion und die Ursula aus Amsterdam zurückerwarben,
- einzigartig sind die Aufstellungspläne des Heiltums auf dem Hochaltar und das Ceremoniale, die uns die Kenntnis der liturgischen Funktion des Erhaltenen vermitteln,
- einzigartig sind viele der künstlerisch bedeutenden Reliquiare, obwohl der Rang des Reliquienschatzes nicht sonderlich hoch war,
- erstaunlich ist die hervorragende künstlerische Qualität der Goldschmiedewerke, obwohl, von Kaiser Heinrich II. abgesehen, keine großen Dynasten wie beim Welfenschatz dahinterstanden. Vielmehr waren die Stifter, die auf ihr Seelenheil und ihr Gedächtnis bedacht waren, wenig herausragende Leute. Merkwürdig ist, dass auch die Bischöfe kaum durch Geschenke in Erscheinung treten.

- auffallend ist, wie stark baslerisch der Schatz bestimmt ist, was die Wohltäter wie die Herkunft der Werke angeht. Manche bedeutende Stücke, etwa die Apostel- und die Kaiserpaarmonstranz, scheinen, wie beim Kapellenkreuz im Inventar von 1525 notiert, „gemacht durch die herren vom Kapitel", vom Domkapitel bzw. der Münsterfabrik veranlasst worden zu sein. Zahlreiche Stücke weisen durch Wappen auf die Stifter, andere lassen sich erschließen: es sind hohe und geringere Kleriker, einheimischer Adel und Bürger. Auch bei den verlorenen Paramenten werden immer wieder Bürger der Stadt als Stifter erwähnt.
- entscheidend aber ist, dass die historisch gewachsene Einheit im Wesentlichen noch erhalten ist, wenn auch viele Stücke sich nicht mehr am ursprünglichen Ort befinden. Nach den vielen Katastrophen ist es geradezu unglaublich, dass sich im Gebiet des Heiligen Römischen Reiches immer noch eine stattliche Anzahl von Kirchenschätzen als Einheit bewahrt hat. Gerade angesichts dieser gewachsenen Schätze wird schmerzlich bewusst, dass dagegen von vielen anderen Schätzen des Abendlandes nur Einzelstücke übrig blieben, die, aus ihrem Zusammenhang gerissen, heute über Museen der Welt verstreut sind. Umso mehr stellen die verbliebenen Kirchenschätze - unter ihnen der Basler Münsterschatz - ein überaus kostbares Vermächtnis unserer Geschichte dar.

Diskussion

Dr. Marzolff: Das Basler Bistum galt ja im Vergleich zu den Nachbardiözesen Straßburg oder Konstanz als ein armes Bistum am Oberrhein. Nach dem, was Sie gezeigt haben, geht eben daraus hervor, dass ein solcher Domschatz keineswegs die Wirtschaftskraft eines Hochstiftes spiegeln kann, sondern auf ganz andere individuelle Faktoren zurückgeht. Das ist ein sehr lehrreiches Beispiel.

Prof. Fritz: Nun, ich wollte mich nicht in die Gefilde der Historiker einlassen; das wird in dem Basler Katalog von Baslern und Basler Historikern wohl ausführlich dargelegt.

Prof. Schwarzmaier- : Herr Marzolff: wenn vom Reichtum des Basler Bistums die Rede ist, muss man auch daran denken, dass das Bistum Basel - und das hängt mit Kaiser Heinrich II. zusammen, also im 11. Jahrhundert - die Silberbergwerke im Schwarzwald, im Münstertal und am Schauinsland verliehen bekamen, wo dann auch Edelmetall gefördert wurde, das dann unmittelbar dem Bistum Basel zugute kam, und insofern müssen in dieser Zeit in der Tat Rohmaterialien nach Basel gekommen sein. Das bringt mich zu einer Frage, die sehr

laienhaft klingt und es wohl auch ist: Woher haben eigentlich die Goldschmiede, die es in Fülle in Augsburg, in Basel, in Straßburg gegeben hat, woher bezogen sie eigentlich ihr Rohmaterial? Ich rede jetzt weniger vom Silber als vom Gold. Waren sie darauf angewiesen, dass sie Rohmaterial bekamen, das sie einschmelzen mussten, um Neues fertigen zu können, oder gibt es Rohmaterial in solcher Fülle, dass eine große Anzahl von Goldschmieden - Sie sagten einmal, dass in Augsburg zwischen fünfzig und hundert Goldschmiede zur gleichen Zeit gearbeitet haben müssen - dieses Material verarbeiten konnten, ohne dass man zurückgreifen musste auf das vorhandene Gold- und Silber in bereits verarbeiteter Form. In diesem Zusammenhang noch eine zweite Frage. Bei den Dingen, die Sie gezeigt haben, kann man natürlich vom hohen Goldwert sprechen. Nur, wenn man zum Beispiel die Schreine im Auge hat, so bestehen sie doch aus verhältnismäßig dünnem Blattgold und die Frage ist, ob es sich eigentlich lohnte, Schreine oder Kästchen dieser Art nur um des Rohmaterials Willen einzuschmelzen, um daraus so viel Gold zu gewinnen, dass man einen massiven Kelch daraus fertigen konnte. Soviel nur, um nochmals nachzufragen, wie diese Dinge dann handwerklich gearbeitet wurden.

Prof. Fritz: Mit dem Silberbergbau im Münstertal mag zusammenhängen, dass die Zunft der Goldschmiede in Basel mit zu einer der ältesten gehört, die wir kennen. Sie heißt „die Zunft zu den Hausgenossen". Das sind die Hausgenossen des Bischofs. Und zwar geht es darum, dass sie ganz eng mit der Münze des Bischofs von Basel zusammenhängen. Und aus diesem Zusammenhang kennen wir auch die ersten Namen des 13. Jahrhunderts. Die Frage: Woraus sind die Dinge gemacht? Ganz sicher in den allermeisten Fällen nicht aus frisch aus dem Bergwerk kommendem Rohmaterial. Das wurde den Münzstätten zur Verfügung gestellt. Wir können eigentlich ganz einfach sagen: Aus alt mach neu. Dies ist ein ständiger Kreislauf - heute nennt man das Recycling. Wir haben die Abrechnungen dafür, und in einem Fall, beim Münsterschatz, weiß man es ganz genau. Im Grunde kann man sagen, dass jedes neue Werk aus dem Material von älteren Stücken entsteht. Für das ungeheuer kostspielige Vergolden hat man in der Regel bereits vorhandene Goldmünzen verwendet. Das bisschen Gold, das im Rhein gewaschen worden ist, gab nicht sehr viel her. Die Frage lautet jetzt: Lohnt sich das? Wir sagen: Nicht alles ist Gold was glänzt. Und tatsächlich ist vieles, was golden aussieht, nur vergoldet. Aber um Ihnen eine Richtlinie zu geben: Man kann etwa sagen, dass in der Barockzeit bei der Anfertigung eines silbernen Gegenstandes die Anfertigung und das Silbermaterial so viel gekostet haben, wie das Vergolden des ganzen Gegenstands. Das Gold war also ungeheuer kostspielig. Und

zur Frage, ob sich das lohnt, dazu möchte ich eigentlich nur einen Satz zitieren: Die geldgierigen Könige von Bayern ließen mit großen Kämmen die Goldfäden und das ist nur hauchdünnes Gold um Seidenfäden - aus den liturgischen Gewändern herauskämmen und einschmelzen.

Herr Guster: Sie haben vorhin gesagt, dass die Werke des Basler Münsterschatzes wohl hauptsächlich von Basler Goldschmieden gemacht wurden. Das ist aber so eine Sache, weil die Goldschmiede in dem Sinne ja nicht sesshaft waren. Ich erinnere nur an Schongauer, der ja aus Colmar und Straßburg kommt. Inwieweit würden Sie bestätigen, dass die Goldschmiede von weiter herkamen? Ich kann mir vorstellen, dass in Basel sehr wohl Goldschmiede tätig waren, die aus Konstanz oder Straßburg kamen, aber es wäre auch möglich, dass sie weitere Strecken zurückgelegt haben und dort nur kurze Zeit arbeiteten. Jedenfalls hat mich die Frage schon immer interessiert, aber ich habe da noch keine Lösung gefunden, weil es einfach keine guten Quellen gibt für die Frühzeit, also das 14. Jahrhundert.

Prof Fritz: Grundsätzlich kann man sicher sagen, der Beruf des Gold- und Silberschmiedes, eines exzellenten Technikers, war sehr mobil, und in ganz frühen Zeiten ganz besonders. Man denke bloß an Nikolaus von Verdun, der in Lothringen im Maasgebiet gearbeitet hat und im Kloster Neuburg bei Wien den riesigen Email-Altar 1181 schuf. In der Zeit nun, in denen die Zünfte sich in den Städten etablierten, beginnt es anders zu werden. Zum einen gibt es die Ortsansässigen; dann wandern die Gesellen - und sie wandern weit, auch in Länder anderer Sprache. Darüber wissen wir fast nichts. Und dann kommt es aber vor, dass sich bereits fertige Meister aus ihrer Heimatstadt aufmachten und woanders hingingen. Im Straßburg des späten 15. Jahrhundert wird jedes Jahr eine bestimmte Zahl Zugewanderter - ich habe sie jetzt nicht im Kopf - zu Neubürgern. Die Mobilität ist durchaus beträchtlich gewesen. Wir wissen, dass der Vater Schongauers, der alte Schongauer, aus Augsburg kam. Der vorhin von Herrn Guster genannte Hans Rutenzwig stammte auch aus Augsburg. Der Simon Nachbur, von dem wir wissen, stammte aus Ulm. Georg Schongauer - übrigens mit der Tochter des berühmten Bildhauers Nikolaus Gerharts verheiratet - zog von Straßburg aus für etliche Jahre nach Basel, lebte und arbeitete dort im „Haus zum Tanz", das später sein Nachfolger im selben Haus von Hans Holbein bemalen ließ. Aber Georg Schongauer zog aus irgendwelchen Gründen wieder nach Straßburg zurück. Die Folgerungen, die sich aus solchen Mitteilungen ergeben, sind für uns also Fragen des Künstlerischen. Trägt ein Zugewanderter etwa lokale Gegebenheiten mit sich, bringt er Erfahrungen von

seiner Wanderung, von seinen Reisen mit? Oder aber, richtet er sich nach den Gegebenheiten am Ort und befolgt das, was die dortigen Kunden wollen? Ich kann das nur erahnen, aber ganz genaue präzise Auskünfte dazu können wir auch in späteren Zeiten nicht geben.

Prof. Krimm: Ich komme zurück auf die erste Hälfte Ihres Vortrags, auf den Befund der Gattungen und den des Fehlenden. Sie haben den Münsterschatz gewissermaßen als spätmittelalterlichen Schatz mit „Ausnahmen" charakterisiert. Wie ist das zu verstehen? Rechnen Sie mit einem Verlust sowohl der Quellen als auch der Vasa sacra selbst oder glauben Sie, dass der Schatz in dieser Form entstanden ist? Wenn das so ist: Spiegelt der Schatz dann eher eine städtische Kultur wider und nicht unbedingt eine bischöfliche? Wenn Sie das so sehen – Sie nicken –, dann kann ich von der Seite des Historikers ergänzen, dass sich dieser Befund stark mit der Stellung des Bischofs in der Stadt Basel und in der städtischen Adelsgesellschaft berührt. Es gibt eine - auch ikonographisch bedeutsame - Quelle für diese Stellung, die sich hier im Haus (jetzt gerade in der Ausstellung in Basel) befindet: das Basler Lehenbuch. Der Bischof wird zwar durchaus in der Würde des Lehnsherrn gezeigt, jedoch wird dabei die Präsenz seines Hofs, sowohl des geistlichen wie des weltlichen, und der Vasallen in einer solchen Fülle vorgeführt, dass dessen Gegenwart geradezu zum Mit-Thema der Belehnungsszene wird. Der Hof ist gegenwärtig, damit der Bischof das tut, was der Hof will. Ich überspitze das ein wenig. Die kontrollierende Präsenz des Hofs, des Hofadels und der Vasallen, die dem Bischof auf die Finger sehen, wenn er wichtige Handlungen wie eine Belehnung vollzieht, ist nicht nur ikonographische Interpretation, sondern ist auch in den Urkunden festgeschrieben, die jeder Bischof unterschreiben muss. Im Spätmittelalter war die Stellung des Bischofs in Basel ausgesprochen schwach, abhängig von der Klientel. In diesem Sinne lässt sich dann nach den Stiftern fragen, die Sie ja in Stichworten schon genannt haben, die Eptingen, Tierstein und andere. Ist der Basler Schatz viel eher ein Stifterschatz der Basler bischöflichen Klientel als ein Schatz des Bischofs von Basel?

Prof. Fritz: Ja, es ist genau so. Das spiegelt sich tatsächlich so, wir besitzen genau genommen nur Werke des 14. und 15. Jahrhunderts. Wenn man in dem „Ceremoniale Basiliense" liest, fällt auf: dass der Bischof darin kaum vorkommt, dass er an den Zeremonien, die er ja eigentlich anständiger Weise in seiner Kathedral-Kirche abzuhalten hat, nur gelegentlich mal teilnimmt. In der Tat erscheint er so gut wie gar nicht. Und dann eben als Stifter bei einem bescheidenen Kelch, der ihm gehört hat. Das ist alles. Man hat also tatsächlich den Eindruck, dass es eine städtische, patrizische Angelegenheit ist, in der auch

der niedere Adel eine Rolle spielt. Ganz entscheidend wichtig war wohl die Münsterfabrik als Auftraggeber. Unter der Münsterfabrik versteht man wie in Straßburg oder in der Notre Dame die Bauhütte, die auch Aufträge für andere Werke der Ausstattung zu vergeben hatte. Das spiegelt sich sichtlich in diesem Schatz. Dies spielt sich vornehmlich - wie ich Ihnen gesagt habe - in der ersten Hälfte des 14. Jahrhunderts und dann noch einmal in grandioser Form im späten 15. Jahrhundert und den ersten Jahrzehnten des 16. Jahrhunderts ab.

Prof. Staab: Unser Gespräch scheint sich jetzt doch sehr stark auf die Frage zu konzentrieren, wie es kommt, dass der Basler Münsterschatz so einseitig auf das Spätmittelalter konzentriert ist? Dazu hätte ich zwei Fragen. Gibt es andere Kirchenschätze in Basel, die vielleicht ältere Stücke enthalten - so etwas wäre möglich-, und die zweite, ob es sich so verhält, dass die Mentalität im späten Mittelalter in Basel so war, dass man eben einen neuen Kirchenschatz haben wollte und die älteren Dinge umfertigen bzw. neu herstellen ließ, so dass aus diesem Grunde nichts Älteres mehr vorhanden ist?

Prof. Fritz: Zum ersten Punkt: Alle älteren Kirchenschätze Basels sind verloren, sind 1529 eingeschmolzen worden, es gibt nichts mehr. Der andere Punkt, da kann man nur spekulieren und deshalb möchte ich mich darauf lieber nicht einlassen, denn ich weiß dazu zu wenig an Hintergrund über die Situation von Basel. Wir wissen nur, dass diese Stadt künstlerisch um 1400 ausgezeichnete Werke besaß - Herr Lüdtke, ich denke z.B. an die Tafeln, die Sie bearbeitet haben-, ob sie nun in Freiburg oder im Umkreis des Meisters des Paradiesgärtleins entstanden sein mögen, etwas später Konrad Witz und schließlich bis hin zu Holbein. In der gleichen Zeit werden die grandiosen Bildteppiche gewirkt, die ja weiß Gott eine bürgerliche Atmosphäre widerspiegeln Wir haben es mit einer bürgerlichen Stadtkultur zu tun. Ob da im 12. oder 13. Jahrhundert viel gewesen ist, das lässt sich nicht beantworten.

Prof. Krimm: Ich komme auf die Versteigerung zurück. Wie muss man sich die Mentalität dieses Publikums von 1836 vorstellen, nachdem im Umfeld der Säkularisation 1802 so viel verstreut wurde? Damals war vieles von der Ausstattung der Klöster sozusagen im Althandel gelandet. Aber 1836 war man eine Generation weiter. Gab sich in Basel jetzt der europäische Kunsthandel ein Stelldichein, im Bewusstsein des Wertes dessen, was dort versteigert wurde? Oder entsprach das „Klima" noch mehr der Zeit der Auflösung, wollte man etwas zu Geld machen, wobei dann zufällig auch Dinge in die rechten Hände kamen, die etwas damit anzufangen wussten oder es an den Kunsthandel weitergaben? Wurde hier bereits ein

Sammlermarkt gespeist - die großen Sammlungen entstanden ja eigentlich erst zehn bis zwanzig Jahre später - oder ist das noch ein älteres Kapitel? Und wie verhielt sich der Stadtkanton Basel zu dieser Versteigerung? Reisten potente Käufer aus der Stadt dort auch an oder empfand man die Auktion als Schicksal, das man nicht hatte verhindern können?

Prof. Fritz: Manches Gefragte weiß ich wirklich nicht so genau. Denn wie man sich etwa von Seiten der Stadt Basel verhielt, das weiß ich nicht. Ich denke aber, dass man das in extenso, in dem neuen Katalog, lesen wird, denn da werden die Basler ihre Situation ausbreiten. Richtig ist wohl, dass wir uns an einer gewissen Wende zwischen dem Verkaufen von altem Krempel und dem Beginn der ersten Sammler befinden. Das beginnt zwar auch schon im späten 18. Jahrhundert, wenn man an den Baron Hüpsch in Darmstadt denkt, aber nun fand das ganze ja ausgerechnet in Liestal statt. Man weiß auch, wer da angereist ist; man weiß auch zum Beispiel, dass ein preußischer Prinz aus Berlin an bestimmten Dingen Interesse hatte. Man wollte wohl auch für Berlin die goldene Tafel kaufen, aber es kam eben nicht dazu. 1836 war offensichtlich kein sehr glückliches Datum. In der Tat, die Sammeltätigkeit von so jemandem wie Soltikow in Paris beginnt ja offenbar erst um 1850, und dazwischen gab es noch vierzehn, fünfzehn Jahr zu überbrücken wie mit der goldenen Tafel und mit manchen anderen Stücken. Und damit setzt dann auch gleichzeitig die fatale Nachahmung ein. Es war also schon eine gewisse Zeit der Wende.

Prof. Krimm: Schließt die Diskussion.

Prof. Fritz: Ich kann Ihnen nur noch eine schöne Exkursion nach Basel wünschen. Schauen Sie sich diesen Reichtum der Vergangenheit mit Respekt und auch mit Freude an. Ich möchte Sie noch - außerhalb meines Vortrags - auf etwas anderes hinweisen. Ende August ist in Magdeburg die Ausstellung „Otto der Große, Magdeburg und Europa zu sehen. Aber da gibt es noch eine andere kleine Ausstellung zu sehen, die eine Woche vorher eröffnet wird. Ihr Titel lautet „Goldschmiedekunst des Mittelalters - in Gebrauch der evangelischen Gemeinden über Jahrhunderte bewahrt". Dazu noch ein paar Sätze. Vor einem Jahr war ich in Magdeburg in einer Bank. In dieser Bank war ein großer Tisch und auf diesem Tisch waren wie ein Buffet aufgebaut einhundert mittelalterliche Messkelche vom frühen 13. bis zum frühen 16. Jahrhundert, spätromanische Kelche mit reicher Ikonographie des Alten und Neuen Testaments, aus Orten, die wir gar nicht mehr kennen - Nordhausen, da wissen wir nur, dass da Schnaps herkommt -, Mühlhausen, nicht im Elsass, sondern in Thüringen, einhundert mittelalterli-che Kelche aus kleinen Kirchen, aus einer Region zwischen Sachsen und Thüringen. In Basel haben wir keinen einzigen mehr aus dieser Zeit, in Magdeburg ist der Domschatz vollkommen verloren. Als ich die Fotos von diesem Kelchbuffet in London und in New York zeigte, rief man aus „unbelievable, uncredibile". Das heißt, zuerst haben sie geguckt und dann fast gönnerhaft gesagt, „19. Jahrhundert". Nein, erhalten im Besitz evangelischer Kirchen. Genauso wie die Protestanten mit der Reformation die Kirchengebäude übernahmen, so übernahmen sie natürlich auch das, was da drin war. Es gibt nirgendwo so viele Altarretabeln wie in evangelischen Kirchen in Ostdeutschland, und es gibt nirgendwo so viele mittelalterliche Messkelche wie in den evangelisch-lutherischen Kirchen. Und das ist natürlich ein Problem heutzutage. Wann landen sie auf dem Markt, weil wir das alles nicht mehr halten können? Wir sind da überall an bitteren Endstationen angekommen. In Magdeburg hat man eine Stiftung gegründet - und in diesem Fall interessieren sich offenbar auch die evangelischen Theologen dafür-, und so wird Ende August eine kleine Ausstellung in der Sakristei des Doms von Magdeburg für sechs Wochen eröffnet, in der Sie diese 100 Stücke sehen können. Ein Teil davon war 2004 in Tokyo ausgestellt. Eigentlich furchtbar langweilig, werden Sie vielleicht sagen, lauter Kelche. Und dennoch sind sie sehr verschieden, über die Jahrhunderte, welcher Reichtum an Formen. Ich habe einen kleinen Prospekt mitgebracht; wer sich dafür interessiert, kann sich einen mitnehmen. Ich rate Ihnen jedenfalls zu einer Reise nach Magdeburg, und vielleicht besuchen Sie dort dann auch diese kleine Sonderausstellung.

Lit.: Timothy Husband with contributions by Julien Chapuis, The Treasury of the Basel Cathedral, Metropolitan Museum of Art, Yale University Press, New York 2001, darin unter Nr. 58 die Mitteilung von Lothar Lambacher zum Verbleib des Kapellenkreuzes.
Der schöne, in jeder Hinsicht vorzügliche und kenntnisreiche Katalog wurde von der sachkundigen Basler Kollegin Dr. Marie-Claire Berkemeier-Favre vom Historischen Museum beraten, die leider früh verstorben ist. Sie hatte mich 1999 zu intensiven Gesprächen in Münster besucht.

Bilbliographie Johann Michael Fritz 1960 - 2022

1960

1. Darstellungen des hl. Kilian auf drei gotischen Gold-
schmiedearbeiten, in: Mainfränkisches Jahrbuch 12,
1960, S.283 - 288

1961

2. Polnisches Kunsthandwerk des Mittelalters, Bericht zu
dem Buch von Adam Bochnak und Julian Pagaczewski,
in: Westfalen 39, 1961, S. 238 - 240

3. Gestochene Bilder - Gravierungen auf deutschen
Goldschmiedearbeiten der Spätgotik, phil.Diss., Freiburg
i.Br. 1961, Mschr., 678 S. 1962

4. Spätgotische Goldschmiedearbeiten des Ordenslandes
in Westdeutschland, in: Westfalen 40, 1962, S.278 - 285

1963

5. Zur Datierung der Kölner Dommonstranz, in: Kölner
Domblatt 1963, S. 15 - 18

6. Der hl. Liborius auf einem Kölner Buchdeckel der Spät-
gotik, in: Alte und neue Kunst im Erzbistum Paderborn
13, 1963, S. 31 - 33

7. Aus rheinischer Kunst und Kultur, Auswahlkatalog des
Rheinischen Landesmuseums Bonn 1963, darin die Tex-
te 103, 109, 115, 120, 121, 127, 129 - 131, 136, 139 - 141,
146 (Gemälde und Kunstgewerbe)

1964

8. Glas, Form und Farbe, Die alten Gläser und Glasgemälde
der Sammlung Bremen in Krefeld, Kunst und Altertum
am Rhein, Führer des Rheinischen Landesmuseums in
Bonn, Nr. 10, 1964

9. Kelche des Lüneburger Goldschmiedes Hinrich Grabow,
in: Niederdeutsche Beiträge zur Kunstgeschichte Bd. III,
1964, S. 347 - 354

10. La raccolta Bremen al Rheinisch Museum di Bonn, in:
Antichità viva, Rassegna d'arte III, 1964, S. 17 - 25

11. Barocke Goldschmiedekunst aus den Kirchen der Frei-
burger Erzdiözese, Ausstellung im Augustinermuseum
Freiburg, in: Kunstchronik 17, 1964, S. 305 - 309

12. Goldschmiedearbeiten des Stiftes Cappenberg, in: West-
falen 42, 1964, S. 363 - 377

13. Adolph Wolputt und Anton Bernhard Freiherr von Velen,
Ein Kölner Silberhändler und sein westfälischer Auftrag-
geber, in: Bonner Jahrbücher 164, 1964, S. 181 - 188

14. Andreas Emmel und andere Bonner Goldschmiede des
18.Jahrhunderts, in: Bonner Jahrbücher 164, 1964, S. 353
- 391

15. Goldschmiedearbeiten des 14. bis 18. Jahrhunderts im
Rheinischen Landesmuseum Bonn, in: Bonner Jahrbü-
cher 164, 1964, S. 407 - 448

1965

16. Besprechung: Lotte Perpeet-Frech, Die gotischen Mons-
tranzen im Rheinland, Düsseldorf 1964, in: Kunstchronik
18, 1965, S. 151 - 160

17. Die spätgotische Monstranz von Castrop, in: Kultur und
Heimat, Heimatblätter für Castrop-Rauxel und Umge-
bung 17, 1965, S. 88 - 93

18. Lübecker Silber 1480 - 1800. Besprechung der Ausstel-
lung im St. Annen Museum Lübeck, in: Kunstchronik 18,
1965, S. 321 - 325

19. Goldschmiedearbeiten der Stadt Hamm, in: Westfalen
43, 1965, S. 261 - 271

20. Ein Jahrtausend ausgeschritten. Der vierte Band der
Niederdeutschen Beiträge zur Kunstgeschichte 1965,
in: Hannoversche Allgemeine Zeitung, 18.-19.Dezember
1965, S.VII

21. Ein kölnisches Reliquiar um 1400 im Paderborner Dom-
schatz, in: Alte und neue Kunst im Erzbistum Paderborn
15, 1965, S. 17 - 20

1966

22. Gestochene Bilder - Gravierungen auf deutschen Gold-
schmiedearbeiten der Spätgotik, Beihefte der Bonner
Jahrbücher, Bd.XX, Köln - Graz 1966 (Buchausgabe der
Dissertation, Nr.3)

23. Andreas Achenbachs Ansicht von Schwarzrheindorf, in:
Jahrbuch der Rheinischen Denkmalpflege 26, 1966, S.
317 - 318

24. Begründer und Redakteur der Zeitschrift „Das Rheini-
sche Landesmuseum Bonn" mit zahlreichen eigenen
Beiträgen, 2 Jahrgänge, 1966 - 1968

1967

25. Besprechung: Pierre Colman, L'orfèvrerie religieuse lié-
geoise du XVe siècle á la revolution, in: Kunstchronik 20,
1967, S. 140 - 144

26. Zwei kölnische Monstranzen des 15. Jahrhunderts in
Hannover und Berlin, in: Niederdeutsche Beiträge zur
Kunstgeschichte, Bd. VI, 1967, S. 117 - 126

27. Zwei Kölner Silberfigürchen des frühen 15. Jahrhun-
derts, in: Kunstgeschichtliche Studien für Kurt Bauch
zum 70. Geburtstag von seinen Schülern, München
Berlin 1967, S. 63 - 68

28. Eine Siegburger Riesenschnelle aus Göttingen, in: Göt-
tinger Jahrbuch 15, 1967, S. 73 - 79.- Wiederabgedruckt
in: Keramos 40/68, 1968, S. 3 - 12

29. Rheinisches Landesmuseum Bonn, Das wiedereröffnete
Museum - Neuerwerbungen, in: Wallraf-Richartz-Jahr-
buch 29, 1967, S. 355 - 363

1968

30. zusammen mit Ute Immel: Katalog der ausgestellten
Kunstwerke, in: Kunstschätze aus badischen Schlössern,
Katalog der Ausstellung, Badisches Landesmuseum
Karlsruhe, 1968

31. Zwei toskanische Kelche berühmter Kardinäle des Quat-
trocento, in: Mitteilungen des kunsthistorischen Institu-
tes in Florenz, 13, 1968, S. 273 - 288

1969

32. Unbekannte gotische Goldschmiedearbeiten im Osna-
brücker Domschatz, in: Niederdeutsche Beiträge zur

Kunstgeschichte Bd. 8, 1969, S. 77 - 92.- Zum Teil wiederabgedruckt: Een Deventer miskelk in de Domschat van Osnabrück, und: Een Luikse laat-gotische kelk in de Domschat te Osnabrück, in: Antiek, tijdschrift voor liefhebbers en kenners van oude kunst en kunstnijverheid 4, November 1969, S. 169 - 175 und März 1970, S. 420 - 425

33. Besprechung: Lotte Perpeet-Frech, Die gotischen Monstranzen im Rheinland, Düsseldorf 1964, in: Rheinische Vierteljahrsblätter 33, 1969, S. 583 - 586

34. Neuerwerbungen des Badischen Landesmuseums Karlsruhe (Goldschmiedekunst, sonstige Metalle, Glas), in: Jahrbuch der staatlichen Kunstsammlungen in Baden-Württemberg Bd.6, 1969 bis 1982

1970

35. Ein spätgotisches Goldkreuz aus Lüneburg, in: Lüneburger Blätter 19/20, 1970, S. 21 - 26

36. Kölner Prunk- und Tafelsilber der Spätgotik, in: Festschrift für Gert von der Osten, Köln 1970, S. 106 - 117

37. Karlsruhe, Badisches Landesmuseum, Neuerwerbungen, in: Pantheon 28, 1970, S. 249 f.

38. Ausstellung: Herbst des Mittelalters, Spätgotik in Köln und am Niederrhein, Köln 1970, darin: Abt. Goldschmiedekunst, Einführung S.105 - 109, Katalog gemeinsam mit Dietmar Lüdke

39. Ausstellung: Spätgotik am Oberrhein, Meisterwerke der Plastik und des Kunsthandwerks, Karlsruhe 1970, darin: Abt. Goldschmiedekunst und Graphik

40. Goudsmeedkunst uit de late gotiek aan de Boven- en Nederrijn, in: Antiek 1970, S. 73 - 83

41. Zur Lokalisierung Kölner Goldschmiedearbeiten der Spätgotik in: Beiträge zur rheinischen Kunstgeschichte und Denkmalpflege, Die Kunstdenkmäler des Rheinlandes, Beiheft 16, 1970, S. 213 - 224 (Festschrift für Rudolf Wesenberg)

1972

42. Spätgotik am Oberrhein, Meisterwerke der Plastik und des Kunsthandwerks. Forschungsergebnisse und Nachträge zur Ausstellung im Badischen Landesmuseum 1970, Abt. Goldschmiedekunst, in: Jahrbuch der staatlichen Kunstsammlungen in Baden-Württemberg 9, 1972, S. 159 - 195

43. Kunsthandwerk (1200 - 1400), in: Otto von Simson, Das Hohe Mittelalter, Propyläen-Kunstgeschichte Bd.VI, Berlin 1972, S. 408 - 425

1973

44. Sol und Luna, Auf den Spuren von Gold und Silber, zusammen mit Horst Wagner, Degussa Frankfurt 1973

45. Die seltsame Verbindung von Mars mit den Musen. Streiflichter auf die Waffensammlung der Markgrafen und Großherzöge von Baden, in: Badische Neueste Nachrichten, 28. 2. 1973

1974

46. Der Silberschatz der Schützengesellschaft von Lahr, in: Geroldsecker Land 16, 1974, S. 57 - 65

1975

47. Über die Waffensammlung der Markgrafen und Großherzöge von Baden, in: Jahrbuch der staatlichen Kunstsammlungen in Baden- Württemberg 12, 1975, S. 85 - 112

1976

48. Alte Straßburger Silberbecher aus der Ortenau, in: Geroldsecker Land 18, 1976, S. 65 - 71

49. Die Restaurierung des spätgotischen Altarkreuzes von St. Stefan in Karlsruhe, in: Denkmalpflege in Baden-Württemberg, Nachrichtenblatt des Landesdenkmalamtes 5, 1976, S. 23 - 26

50. Die Abendmahlsgeräte, in: 200 Jahre Kleine Kirche Karlsruhe 1776 - 1976, Karlsruhe 1976, S. 28 f.

51. zusammen mit Willi Brandner, Wolfgang Knobloch und Rosemarie Stratmann: Die Restaurierung einer Garnitur Augsburger Prunkmöbel, in: Jahrbuch der staatlichen Kunstsammlungen in Baden-Württemberg 13, 1976, S. 55 - 64

1977

52. Die Goldschmiedekunst am Hofe Karls IV.- Korreferat zu Karel Otavsky auf dem deutschen Kunsthistorikertag in München 1976, in: Kunstchronik 30, 1977, S. 102

53. Zwei spätgotische Buchdeckel aus dem Ulmer Münsterschatz, in: 600 Jahre Ulmer Münster, Festschrift (Forschungen zur Geschichte der Stadt Ulm, Bd. 19), 1977, S. 323 - 329

54. zusammen mit Hansmartin Schwarzmaier, Die Kroninsignien der Großherzoge von Baden (Krone, Zepter, Schwert), in: Zeitschrift für die Geschichte des Oberrheins 125, 1977, S. 201 - 223

1978

55. zusammen mit Bruno Thomas: Unbekannte Werke spätmittelalterlicher Waffenschmiedekunst in Karlsruhe, in: Waffen- und Kostümkunde 20, 1978, S. 1 - 18

56. Die Parler und der schöne Stil 1350 - 1400. Europäische Kunst unter den Luxemburgern. Katalog der Ausstellung: Einführung Goldschmiedekunst und verschiedene Katalogtexte, Köln 1978

1980

57. zusammen mit Yvonne Hackenbroch: Der Goldkelch des Adolph von Wolff-Metternich, in: Zeitschrift für die Geschichte des Oberrheins 128, 1980, S. 477 - 484

1981

58. Barock in Baden-Württemberg, Ausstellung in Schloß Bruchsal, darin: Goldschmiedekunst (Einführung und Katalog), Bd.1, S. 259 - 340

1982

59. Goldschmiedekunst der Gotik in Mitteleuropa, München 1982, 377 Seiten Text, 416 Tafeln mit 991 Abb., davon 16 in Farbe. Textprobe nachgedruckt in: Die Welt der Kunst, Ein Lesebuch von der Spätantike bis zur Postmoderne, hrsg. von Dietrich Erben, Beck'sche Reihe, München 1996, S. 82 - 85

1983

60. Ein Meßkelch von Matthäus Wallbaum aus dem Jahre 1611, in: Studien zum europäischen Kunsthandwerk, Festschrift Yvonne Hackenbroch, München 1983, S. 155 - 163

61. Der Schatz des Benediktinerklosters St. Blasien: Geschichte, erhaltene und verlorene Werke, in: Katalog der historischen Ausstellung St. Blasien, 1983, Bd.I, S. 167 - 248, Bd.II, S. 230 - 269

61a. Eine silberne Statuette der Muttergottes und ihr Vorbild - oder: späte Antwort auf einen Brief. In: Festschrift für Carl-Wilhelm Clasen zum 60. Geburtstag, 1983, S. 9 - 17

1984

61b. Twee bekers van de leeuwarder zilversmid Andele Andeles (1689 - 1754) in de Stadtkirche te Karlsruhe, in: Antiek 18, 1983/84, S. 76 - 78

1986

62. Mittelalterliche Universitätszepter, Meisterwerke europäischer Goldschmiedekunst der Gotik, Heidelberg 1986.- Unter gleichem Titel ein Beitrag in: Ruperto-Carola 38, 1986, S. 120 - 122

63. Deckelbecher mit „Bauchbinde", zu einem wenig bekannten Typus profaner Goldschmiedekunst der Gotik, in: Weltkunst 56, 1986, S. 3320 - 3326

1987

64. Eröffnungsansprache anläßlich der Ausstellung „Mittelalterliche Universitätszepter" am 30.9.1986 in der Aula der Alten Universität. In: Die Sechshundertjahrfeier der Ruprecht- Karls-Universität Heidelberg, hrsg. von Eike Wolgast, Heidelberg 1987, S. 100 - 108, S. 299 - 300

1988

65. Ex cassa paramentorum emptus, in: Kirchen am Lebensweg, Festgabe zum 60. Geburtstag und 20. Bischofsjubiläum für Friedrich Kardinal Wetter (Jahrbuch des Vereins für christliche Kunst in München e.V. Bd.17), München 1988, S. 145 - 160

66. Werke gotischer Goldschmiedekunst, in: Der Schatz von St. Godehard, Ausstellung des Diözesanmuseums Hildesheim, hrsg. von Michael Brandt, Hildesheim 1988, S. 115 - 122

1989

67. Benutzen und Bewahren. Mahnung zum rechten Umgang mit den „Ornamenta ecclesiae", in: Gottesdienst 23, 26. Oktober 1989, S. 177 - 179.- Wiederabgedruckt in: Konferenzblatt für Theologie und Seelsorge 101. Jahr, Brixen 1990, S. 206 - 209

1990

68. Benutzen und Bewahren liturgischer Geräte - ein Widerspruch in sich ?, in: Zeitschrift für Kunsttechnologie und Konservierung 4, 1990, S. 130 - 138

69. Liturgica, in: 1000 Jahre St. Stephan in Mainz, Quellen und Abhandlungen zur mittelrheinischen Kirchengeschichte, Bd. 63, Mainz 1990, S. 500 - 511

1991

70. Verschiedene Goldschmiedearbeiten des 15. Jahrhunderts, in: Schatzkammer auf Zeit, Die Sammlungen des Bischofs Eduard Jakob Wedekin 1796 - 1870, Katalog zur Ausstellung des Diözesanmuseums Hildesheim, 1991, Nr. 48, 50, 51, 53, 54, S. 149 - 158

71. Kunstschätze der Heidelberger Jesuitenkirche. Zur denkmalpflegerischen Aufgabe von heute (Peter Anselm Riedl zum sechzigsten Geburtstag), in: Heidelberger Jahrbücher 35, 1991, S. 177 - 197

1992

72. Der Quedlinburger Schatz wieder vereint, hrsg. von Dietrich Kötzsche, Kunstgewerbemuseum zu Berlin - Preußischer Kulturbesitz, Kulturstiftung der Länder, Berlin 1992, Nrn. 21, 26, 33 -46, 53 - 56, Zwischentexte Spätmittelalterliche Reliquienkapseln, Reliquienkreuze und Agnus Dei, Hölzerne Reliquienschreine S. 99 und 113.- Fortdruck unter dem Titel: Der Quedlinburger Schatz, Berlin 1993

1993

73. Der Schrein des hl. Bernward und andere Goldschmiedewerke des 18. Jahrhunderts für die kleine St. Michaelskirche in Hildesheim, in: Bernward von Hildesheim und das Zeitalter der Ottonen, hrsg. von M. Brandt und A. Eggebrecht, Hildesheim 1993, Bd. 1, S. 439 - 447; Bd. 2, S. 640 - 642, Nr. IX, 37 - 39

74. Auf Gold gezeichnete und gemalte Goldschmiedearbeiten, in: Stefan Lochner, Meister zu Köln, hrsg. von F. G. Zehnder, Wallraf-Richartz-Museum Köln 1993, S. 133 - 141

1994

75. Martin Schongauer und die Goldschmiede, in: le beau Martin, Etudes et mises au point, Actes du colloque, Colmar, Musée d'Unterlinden, 1994, S. 175 - 183

76. Buchbesprechung: Jenny Stratford, The Bedford Inventories. The wordly goods of John, duke of Bedford, regent of France (1389-1435), London 1993, in: De stavelij (Zeitschrift des Niederländischen Silberklubs), 9, 1994, S. 57 - 58, außerdem erschienen in: Das Münster 49, 1996, S. 79

77. Über den rechten Umgang mit den ererbten „Ornamenta ecclesiae", in: Das Münster 47, 1994, S. 93 - 100

1995

78. In memoriam: Klaus Pechstein gestorben: in: de stavelij (Zeitschrift des Niederländischen Silberklubs) 10, 1995, S. 4 - 5.- Gleichfalls in: Das Münster 48, 1995, S. 92 - 93

79. Anfang vom Ende ? Der schleichende Untergang der ererbten Ornamenta ecclesiae, in: Jahres- und Tagungsbericht der Görresgesellschaft 1994, 1995, S. 5 - 19.- Wieder abgedruckt in: Amtsblatt der evangelisch-lutherischen Landeskirche Sachsens, Jahrgang 1997, Nr. 5, S. B 13 - 18

80. Berichte über die Sitzungen der Sektion Kunstgeschichte der Görres-Gesellschaft, in: Jahres- und Tagungsbericht der Görres-Gesellschaft (bis 2005)

81. Zurückgekehrt aus Texas: Der spätgotische Buchdeckel aus dem Quedlinburger Schatz, in: Denkmalkunde und Denkmalpflege, Wissen und Wirken; Festschrift für Heinrich Magirius zum 60. Geburtstag am 1. Februar 1994, Dresden 1995, S. 275 - 282

1996

82. Marc Rosenberg, Kunsthistoriker und Sammler, in: Badische Biographien, Neue Folge, Bd.IV, im Auftrag der Kommission für geschichtliche Landeskunde in Baden-Württemberg, hrsg. von Bernd Ottnad, Stuttgart 1996, S. 240 - 242.- Auch erschienen unter dem Titel: Wer war Marc Rosenberg? Notizen zu Leben und Werk, in: De Stavelij (Zeitschrift des Niederländischen Silberklubs) 1995, Nr. 2, S. 29 - 31.- Englische Übersetzung von Timothy Schroder, in: Silver Studies, Number 21, London 2006, S. 41 f.

83. Siegel und Zepter der Universität, in: Heidelberg, Geschichte und Gestalt, hrsg. von Elmar Mittler, Heidelberg 1996, S. 288 - 289

1997

84. Versiegende Quellen. Der unbemerkte Untergang kirchlicher Denkmäler, in: Bild und Geschichte. Studien zur politischen Ikonographie. Festschrift für Hansmartin Schwarzmaier zum 65. Geburtstag, hrsg. von Konrad Krimm und Herwig John im Auftrag der Kommisssion für geschichtliche Landeskunde in Baden-Württemberg und des Fördervereins des Generallandesarchivs Karlsruhe, S. 361 - 374

85. Goldschmiedekunst und Email des 14. Jahrhunderts in Mitteleuropa, in: Festschrift für Marie-Madeleine Gauthier zum 75. Geburtstag, in: Bolletino d'Arte - Supplemento al N. 95, Rom 1997, S. 99 - 106

86. Der Rückdeckel des Plenars Herzog Ottos des Milden von 1339 und verwandte Werke, in: Der Welfenschatz und sein Umkreis, Vorträge des wissenschaftlichen Colloquiums Berlin 21. - 23. Juli 1995, hrsg. von Dietrich Kötzsche und Joachim Ehlers, Mainz 1998, S. 369 - 385

87. Die bewahrende Kraft des Luthertums - Mittelalterliche Kunstwerke in evangelischen Kirchen, Regensburg 1997, Herausgeber; Vorwort und Einführung S. 9 - 18

1999

88. La double coupe du trésor de Colmar et les oeuvres analogues, in: Le trésor de Colmar, Musée d'Unterlinden Colmar, Somogy- Editions d'Art, Paris 1999, S. 31 - 42 (Ausstellungskatalog)

89. Un calice Strasbourgeois du XIVe siècle: l'original et la copie, in: Pierre, lumière, couleur, Etudes d'histoire de l'art du Moyen Age en l'honneur d'Anne Prache, Textes réunis par Fabienne Joubert et Dany Sandron, Cultures et Civilisations médiévales XX, Paris 1999, S. 287 - 296, Paris-Sorbonne, Presse universitaire

90. Orificerie e smalti nell'Europa centrale, in: Annali della Scuola Normale Superiore di Pisa, Serie IV, Quaderni 2, Pisa 1997, S. 9 - 12 (dazu Tafeln), erschienen Juni 1999

91. Continuité surprenante: oeuvres d'art du Moyen Age conservées dans les églises protestantes en Allemagne, in: Iconographica, Mélanges offerts à Piotr Skubiszewski, édités par Robert Favreau et Marie-Hélène Debiès, Poitiers 1999, S. 101 - 108. Civilisation médiévale, Band VII. Université de Poitiers, Centre d'Etudes supérieures de Civilisation médiévale

92. Inschriften auf mittelalterlichen Goldschmiedearbeiten, in: Inschrift und Material - Inschrift und Buchschrift. Verlag Bayerische Akademie der Wissenschaften, Jg. 117, 1999, S. 85 - 93

2000

93. Ornamenta ecclesiae. Schmuck und liturgisches Gerät, in: Zisterzienserakademie. Berichtsheft des 2. Symposions, Langwarden 2000

94. Silber in den Niederlanden und Deutschland. In: Stavelij in zilver, ohne Verlag, hrsg. vom Niederländischen Zilverclub, ohne Ort, 2000, S. 15 - 24

95. Vasa Sacra et non sacra - Stiefkinder der Theologie und Kunstgeschichte, in: Das Münster, Jg. 53, 2000, S. 350 - 356

96. Die spätgotische Hostienmonstranz. Kunstwerke des St. Paulus-Domes zu Münster, Imaginationen des Unsichtbaren, 16, hrsg. von Géza Jászai, Münster 2000

2001

97. Schatz unter Schätzen, in: Der Basler Münsterschatz, Merian-Verlag, Basel 2001 (nicht vom Verfasser autorisierte Fassung)

98. Die herzförmige Agnus-Dei-Kapsel des Quedlinburger Schatzes, eine Stiftung der Äbtissin Ermgard von Kirchberg, in: Festschrift für Hans-Joachim Krause, hrsg. vom Landesamt für Denkmalpflege Sachsen-Anhalt, Halle 2001, S. 135 - 139

99. Herausgeber, Vorwort und Ergänzungen von: Rolf Fritz, Die Ikonographie des Gottfried von Cappenberg, in: Communicantes, Schriftenreihe zur Spiritualität des Prämonstratenserordens, Heft 17, 2001, S. 59 - 104

2003

100. Das Kreuz aus St. Trudpert - seine liturgische Funktion, in: Das Kreuz aus St. Trudpert im Schwarzwald, hrsg. von Klaus Mangold, München 2003, S. 102 - 125

101. Vorwort, in: Victor H. Elbern, Fructus operis II, Regensburg 2003, S. 7 - 8

102. Ein spätgotischer Kelch von 1515 aus dem Tübinger Kloster der Augustiner-Eremiten (Martin Brecht zum 70. Geburtstag), in: Blätter für württembergische Kirchengeschichte, Jg. 103, 2003, S. 27 - 35

103. Lo smalto en ronde bosse del XIV. e XV. secolo, in: Annali della scuola normale superiore IV, 15, Pisa 2003, S. 83 - 87, dazu Tafeln

104. Rezension: Jerzy Pietrusinski, Zlotnicy Krakowscy..., in: Journal für Kunstgeschichte 7, 2003, S. 89 - 91

2004

105. Einführung in die mittelalterliche Goldschmiedekunst, in: Kelche, Goldschmiedekunst des Mittelalters, Aus-

stellungskatalog des National Museum of Western Art, Tokyo 2004, S. 261 - 268

106. Das evangelische Abendmahlsgerät in Deutschland. In: Das Münster, Jg. 57, 2004 (Zusammenfassung)

107. Das evangelische Abendmahlsgerät in Deutschland, Leipzig 2004, Evangelische Verlagsanstalt, 584 Seiten, über 600 Abb.

108. Rolf und Hanna Fritz, Winter auf Schloß Cappenberg, Briefe nach Schweden Oktober 1947 bis März 1948, hrsg. von J. M. Fritz, Münster 2004 (Selbstverlag)

2005

109. Protestant communion plate in Germany, in: Silver Studies, Journal of the Silver Society 19, London 2005

110. Gedanken zur bewahrenden Kraft des Luthertums und zur Osterwiecker Ratsweinkanne von 1574, in: 1200 Jahre Bistum Halberstadt, Osterwieck, Frühe Mission und frühprotestantische Bilderwelten, hrsg. von Klaus Thiele, Forschungen und Quellen zur Geschichte des Harzgebietes, Bd. XXI, Wernigerode und Berlin 2005, S. 89 - 101

2006

111. Schicksale liturgischer Geräte und Gewänder, in: Kirchenmusik zwischen Säkularisation und Restauration, hrsg. von Friedrich W. Riedel. Kirchenmusikalische Studien 10, Sinzig 2006, S. 361 - 376

2007

112. L'orfèvrerie profane aux XIIIe et XIVe siècles, in: Trésors de la Peste noire - Erfurt et Colmar. Exposition Musée National du Moyen Âge - Thermes et hôtel de Cluny, Paris 2007, S. 25 - 27,- Dasselbe in: Katalog der Ausstellung des Erfurter und Colmarer Schatzes, Introduction, Wallace- Collection, London 2009

113. Erinnerungen an Kinga Szczepkowska-Naliwajek, in: Biuletyn historii sztuki, Bd. LXIX, Warschau 2007, S. 159 - 161

2008

114. Le monastère de Cappenberg, in: Actes officiels du 33e Colloque du centre d'Études et de Recherches Prémontrées (CERP), Laon 2008, S. 23 - 30

115. Kirchenschätze im Heiligen Römischen Reich: Untergang und Überleben von liturgischen Geräten, in: Biuletyn historii sztuki, Bd. LXX, Warschau 2008 (mit polnischer Zusammenfassung), S. 7 - 38

116. Eine historische Quelle zu den Breslauer Goldschmieden des 16. Jahrhunderts ?, in: Biuletyn historii sztuki, Bd. LXX, Warschau 2008, S. 303 - 305

2011

117. Der Schatz aus dem Michaelisviertel [in Erfurt] und die Goldschmiedekunst der Gotik. Vortrag auf dem Colloquium, Erfurt 17. November 2009 im Rathaus in Erfurt. Publiziert in Nr. 122 g

118. Kirchliche Kunstwerke des Mittelalters in Dortmund im Neben- und Miteinander trotz Wandels der Konfessionen, in: Fides imaginem quaerens (Festschrift für Ryszard Knapiński, Lublin 2011, S. 201 - 214)

119. Hanna Fritz - Aufzeichnungen aus dem Leben in Iburg 1942 bis 1945, eingeleitet und ausgewählt von Johann Michael Fritz, in: Heimatjahrbuch 2012 Osnabrücker Land, 2011, S.167 - 184

2013

120. Ein gotischer Meßkelch in St. Georg in Lünen, in: Jahrbuch für westfälische Kirchengeschichte, Bd. 108, 2013, S. 115 - 124

2016

121. Reallexikon zur deutschen Kunstgeschichte, Artikel Fußwaschung, liturgische, Bd. X, Sp. 1334 - 1337

2018

122. Ein spätgotischer Kelch für St. Martin in Poznan (Posen), in: Biuletyn historii sztuki, Bd. LXXX, 2018, S. 231 - 237

2017 - 2022

123. Herausgeber und teilweise Verfasser von Publikationen der Geschwister-Fritz-Stiftung, Münster

a. Casper Staal, Ein ungewöhnliches Gemälde von Abraham Bloemaert. Vom niederländischen Amersfoort nach Ascheberg im Münsterland, Bielefeld 2017

b. Ein Leserbrief und seine Folgen. Über das Wirken englischer Kunstschutzoffiziere in Westfalen nach Kriegsende 1945. Bielefeld 2017

c. Kunstwerke aus dem Bistum Münster restauriert mit Hilfe der Geschwister-Fritz-Stiftung. Münster 2018

d. In Deutschland verborgen - für Europa entdeckt. Mittelalterliche Kunst, ausgestellt nach dem Krieg im Ausland mit Hilfe von „britischen Monuments Men". Münster 2019

e. Kostbare Wiederentdeckung. Eine vergessene Verehrung der heiligen Katharina von Alexandrien und ihr Getier, nebst einem Abenteurer aus Ägypten. Mit Beiträgen von Norbert Köster, Elisabeth Hemfort und Martin Kaspar. Verlag Aschendorf Münster 2021

f. In Deutschland verborgen - für Europa entdeckt. Mittelalterliche Kunst, ausgestellt nach dem Krieg im Ausland mit Hilfe von „britischen Monuments Men", Teil II. J.Appelmans, Das Echo in der belgischen Presse über eine kulturelle Friedensinitiative von unerwarteter Seite, Verlag Aschendorff, Münster 2022

g. Zur Goldschmiedekunst der Gotik. Reden und Vorträge zur Goldschmiedekunst aus den Jahren 1997 bis 2016, Verlag Aschendorff, Münster 2022

h. Liebster Schutzherr, Gottfried von Cappenberg zu Ehren. Eine Jubiläumsgabe, Verlag Aschendorff, Münster 2022

| Geschwister-Fritz-Stiftung |

ORNAMENTA·ECCLESIAE·CONSERVANDA

Kirchliche Stiftung
Stiftungskonto:
IBAN: DE 5440 0602 6500 1879 5200 | BIC: GENODEM1DKM | Darlehenskasse Münster
www.dkm-spendenportal.de/geschwister-fritz-stiftung-ornamenta-ecclesiae-conservanda

Herausgeber:
Prof. Dr. Dr. theol. h.c. Johann Michael Fritz

Bibliografische Information der Deutschen Bibliothek
Die Deutsche Bibliothek verzeichnet diese Publikation
in der Deutschen Nationalbibliografie;
detaillierte bibliografische Daten sind im Internet
über <http://dnb.ddb.de> abrufbar.

Kontakt: Bischöfliches Generalvikariat, Abteilung für
Kunst und Kultur, Wegesende 4, 48143 Münster
E-Mail: kunstundkultur@bistum-muenster.de,
liudger-stiftung@bistum-muenster.de

Diese Publikation kann auch per E-Mail abgerufen
werden.

© 2022 Aschendorff Verlag GmbH & Co. KG, Münster
www.aschendorff-buchverlag.de

Layout und Satz: Stephan Kube, Greven

Printed in Germany
ISBN 978-3-402-11818-4

Photonachweis:
Umschlag vorne: Nach J. M. Fritz, Goldschmiedekunst
der Gotik, 1982, Taf. I, Photo: Bernisches Histori-
sches Museum
Umschlag Rückseite: Photo: Prof. Dr. Ernst-Ludwig
Richter, Stuttgart
S. 4 und 8, nach: Das Kreuz aus St. Trudpert in Müns-
tertal..., hrsg. von Klaus Mangold, München 2003,
Tafeln (ohne Nummern)
S. 10 und 18/19, nach: Treasures of the black Death,
Wallace Collection, London 2009, S. 8
S. 20 und 28, nach: J.M.Fritz, Das evangelische Abend-
mahlsgerät in Deutschland, Leipzig 2004, S. 24
und 109
S. 26 und 29, Repro des Plakates: Stephan Kube,
Greven
S. 30 und 31, nach: Metallkunst von der Spätantike
bis zum ausgehenden Mittelalter, Berlin 1982,
S. 234
S. 32, Photo: Privat
S. 33: Bibel Płock, Postkarte
S. 34, nach: Kostbarkeiten aus Mittelalter und Renais-
sance... aus spanischen Museen, Katalog der Aus-
stellung im Suermondt-Ludwig Museum Aachen
1997, S. 21
S. 36, nach: Email, Kunst - Handwerk - Industrie,
bearbeitet von Werner Schäfke u.a., Kölnisches
Stadtmuseum, Köln 1981, S. 165
S. 38: Reliquienkreuz in Münster, St. Martini. Photo:
Stephan Kube, Greven
S. 39: Photo Jean-René Gaborit, Paris
S. 40: Photo: Stephan Kube, Greven
S. 47 nach: Rudolf F. Burckhardt, Der Basler Münster-
schatz, Basel 1933, Abb. 263
S. 49: Photo Kunstgewerbemuseum Berlin
S. 60 und 61 nach: Friedrich Winkler, Die Zeichnungen
Albrecht Dürers, Bd. III 1510-1520, Berlin 1938,
Abb. 722 und 723

John Rowland, The Age of Dürer and Holbein, German Drawings 1400-1550, British Museum Publications 1988:

64(a) Two ornamental designs for the foot of a monstrance

Pen and brown ink. 14.6 x 17.4 cm
WM: part of a trident with a small circle
PROVENANCE: Sloane bequest, 1753
5218 -142

As J.M. Fritz has pointed out, a comparison between the designs on this sheet and those on no. 64 (b), and late gothic masterpieces of Dürer's time, makes it clear from their shape that they were not intended for the decoration of spoons but for the engraving on the feet of monstrances.
They cannot have been for chalices, an idea advanced by Röttinger, because unlike monstrances all the sections of the foot on chalices are not oblong but of equal size. The style of this and no.64 (b) is consistent with the customary dating of c.1515 and the next few years, after Dürer's younger brother, Endres Dürer (1484-1555) had become a master goldsmith and with whom these and similar designs are usually, and probably rightly, associated.